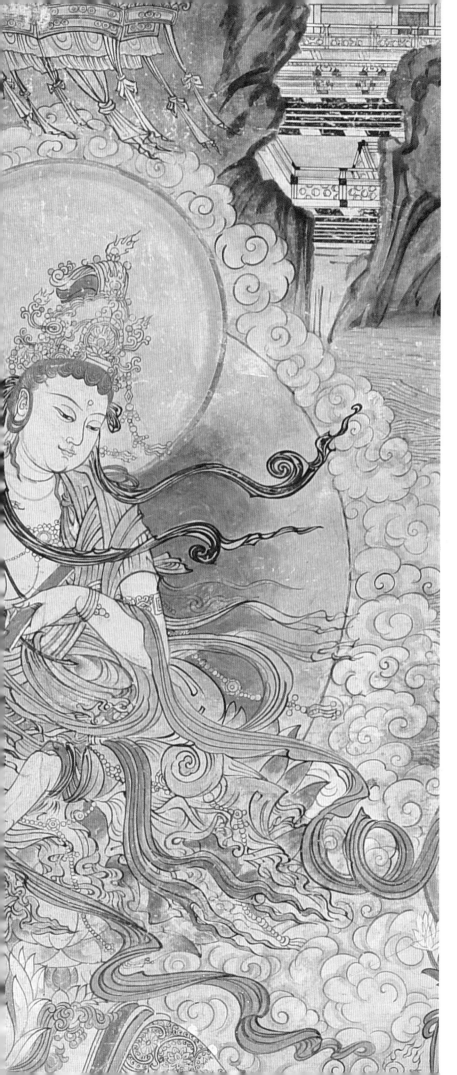

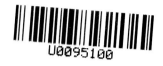

再现敦煌

高山 著

壁画艺术临摹集

江苏凤凰美术出版社

继承　弘扬　追求完美壁画的画家高山

◎ 雏青之

　　高山先生现在是甘肃中青年本土画家的代表性人物，中国美术家协会会员。他成年累月厮守于敦煌，在艺术上早已属于"敦煌土族"。

　　他早年毕业于西北师范大学美术系油画专业。大学毕业后，1984 年他 22 岁，自愿要求前往敦煌莫高窟工作，那时的莫高窟还是个生活条件很艰苦，并没有几个大学毕业生愿意投身的地方。从那时起，高山就一头扎进了敦煌壁画临摹的艺海中，在敦煌文物研究所美术室从事壁画临摹工作。1989—1992 年曾罕见地出家当了 3 年的全真教道士，后又重返单位继续从事临摹工作。1994—1996 年，他被敦煌研究院公派赴日本东京艺术大学日本画科大学院平山郁夫工作室留学深造。1997 年归国重返敦煌研究院，任时任敦煌研究院院长段文杰的秘书。1999 年再次从体制内出走，在敦煌市开设了自己的敦煌美术研究所，开始了他所向往的那种"无忧无虑、无牵无挂、无欲无求、无影无踪"的职业画家生涯。

　　从一个置身于敦煌学"显学"光环下的专业美术工作者，到一个自己把自己的职业"私有化"了的个体美术家，这该是一种难度系数很大的操作。但，画家高山这样做了，并开启了由敦煌壁画向敦煌绘画的转型模式，将壁画、油画和中国画三个风格迥异的画种进行艺术再造，这是高山先生的创新实践；虽然不能说完美无缺，但已的确牵引敦煌艺术从古老的石窟中走出来见到新的"亮光"。

　　高山先生是一位科班出身的油画家，同时也是敦煌壁画临摹与研究方面的专家。与许多前辈画家的临摹方式截然不同，高山先生是从艺术与研究的角度融入自己的"纯画思维"——以"面壁十年图破壁"的执着，让壁画从"壁上观"跃然纸上，成就一种新的画种和画品，使敦煌绘画变成一种创作而非刻意临摹。这是非常用心良苦的创新和求变，也是苦心孤诣的探索和发现。高山先生以画笔表达敦煌情怀的"苦恋"，他说："在创新中发展才是最好的继承，运用一种永远不变的法则走下去，注定会被新时代所淘汰……"

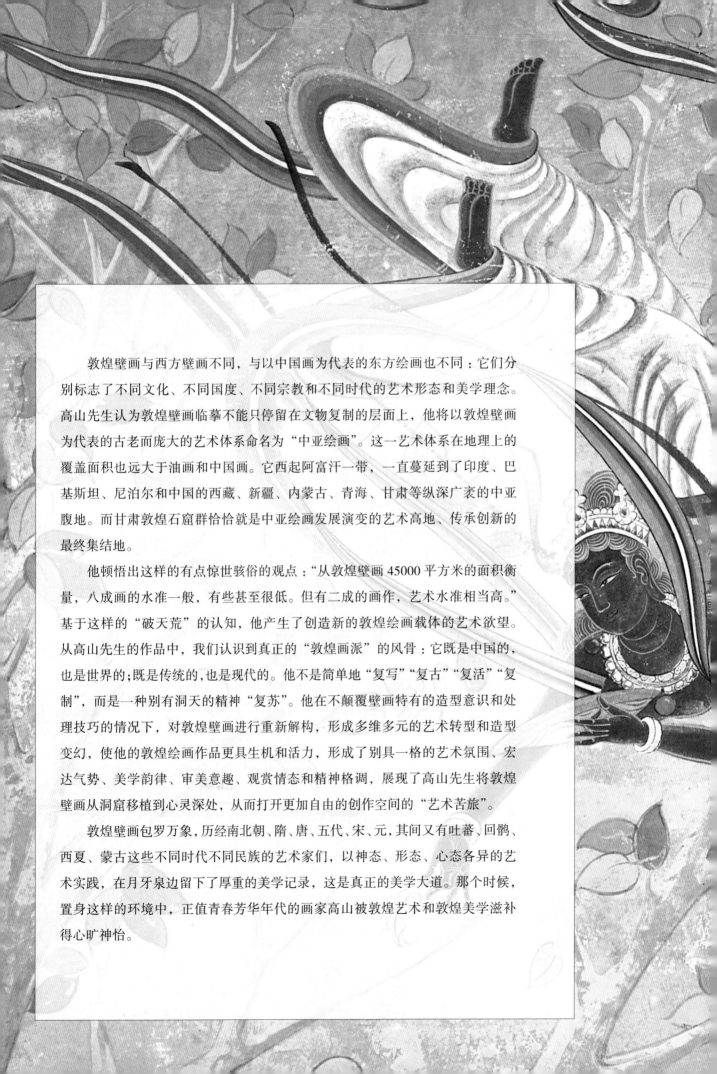

敦煌壁画与西方壁画不同，与以中国画为代表的东方绘画也不同：它们分别标志了不同文化、不同国度、不同宗教和不同时代的艺术形态和美学理念。高山先生认为敦煌壁画临摹不能只停留在文物复制的层面上，他将以敦煌壁画为代表的古老而庞大的艺术体系命名为"中亚绘画"。这一艺术体系在地理上的覆盖面积也远大于油画和中国画。它西起阿富汗一带，一直蔓延到了印度、巴基斯坦、尼泊尔和中国的西藏、新疆、内蒙古、青海、甘肃等纵深广袤的中亚腹地。而甘肃敦煌石窟群恰恰就是中亚绘画发展演变的艺术高地、传承创新的最终集结地。

他顿悟出这样的有点惊世骇俗的观点："从敦煌壁画45000平方米的面积衡量，八成画的水准一般，有些甚至很低。但有二成的画作，艺术水准相当高。"基于这样的"破天荒"的认知，他产生了创造新的敦煌绘画载体的艺术欲望。从高山先生的作品中，我们认识到真正的"敦煌画派"的风骨：它既是中国的，也是世界的；既是传统的，也是现代的。他不是简单地"复写""复古""复活""复制"，而是一种别有洞天的精神"复苏"。他在不颠覆壁画特有的造型意识和处理技巧的情况下，对敦煌壁画进行重新解构，形成多维多元的艺术转型和造型变幻，使他的敦煌绘画作品更具生机和活力，形成了别具一格的艺术氛围、宏达气势、美学韵律、审美意趣、观赏情态和精神格调，展现了高山先生将敦煌壁画从洞窟移植到心灵深处，从而打开更加自由的创作空间的"艺术苦旅"。

敦煌壁画包罗万象，历经南北朝、隋、唐、五代、宋、元，其间又有吐蕃、回鹘、西夏、蒙古这些不同时代不同民族的艺术家们，以神态、形态、心态各异的艺术实践，在月牙泉边留下了厚重的美学记录，这是真正的美学大道。那个时候，置身这样的环境中，正值青春芳华年代的画家高山被敦煌艺术和敦煌美学滋补得心旷神怡。

　　从我们甘肃人的角度看高山先生的作品，我觉得高山先生深厚的艺术素养和文化底蕴，让他更接近敦煌艺术本质。虽然说"本土不等于本质"，但长期与敦煌壁画朝夕相处和实景临摹，让他在传承与创新之间比较容易把握效果和尺度。因此，我们看到的高山先生的绘画作品，没有过度渲染佛教元素，宗教况味引而不发。他创作的大量风景画、人物画是生活的尘埃落定，是生命的脱凡出尘，是对大千世界和敦煌故里的文化写照、艺术赋能和精神扫描。著名敦煌学家、敦煌研究院老院长段文杰有一段评价很中肯："高山一直从事壁画的临摹工作。但他临摹之余，并没有放弃他的油画创作……都是敦煌地区荒漠景象的写生或加想象的创作。有不少作品意境独特，耐人寻味。大多数作品都以朴素的色彩表现了山川自然的静的境界。这与作者修习道家老子、庄子养生之道和探索老庄哲学中的美学思想是分不开的。"

　　在已有60多年历史的三大洞窟壁画临摹方式——"现状临摹""复原临摹"和"整理临摹"中，高山先生是第一个"吃螃蟹"的画家，"再创作临摹"就是他的发明。依据这样的二度创作式的新型临摹方式，他的作品广为流传，成为风格特色弥足珍贵的"画中显学"，得到了艺术界的高度认可。

　　"艺术长，人生短。"1996年6月，日本著名画家平山郁夫先生亲自来到敦煌的"三元画室"，与高山等敦煌本土画家现场交流后写下的这一题词，成为高山先生的"座右铭"。我们相信：在敦煌艺术大道上，肩负着敦煌绘画创新使命、负重前行的"苦行僧"会越来越多，高山先生永远不会独行！

目 录

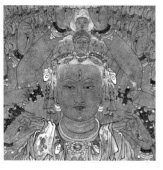

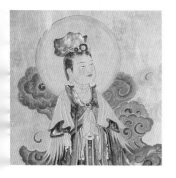

佛像篇

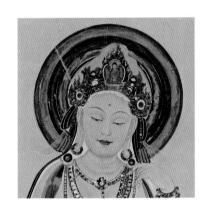

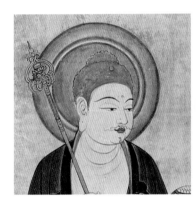

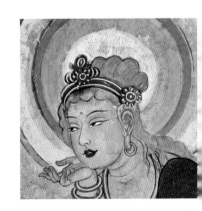

佛像篇

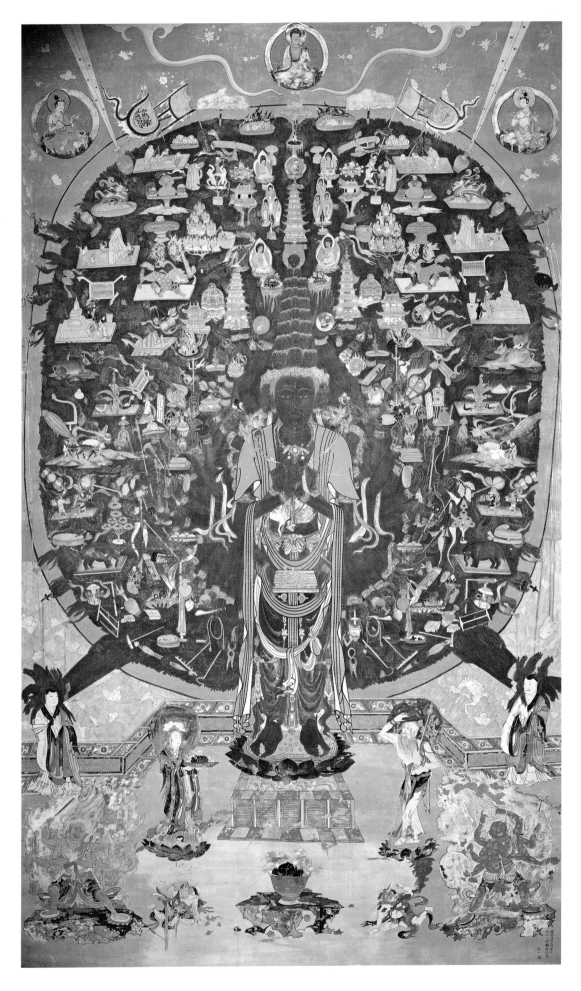

榆林窟·千手观音·西夏　380cm×223cm

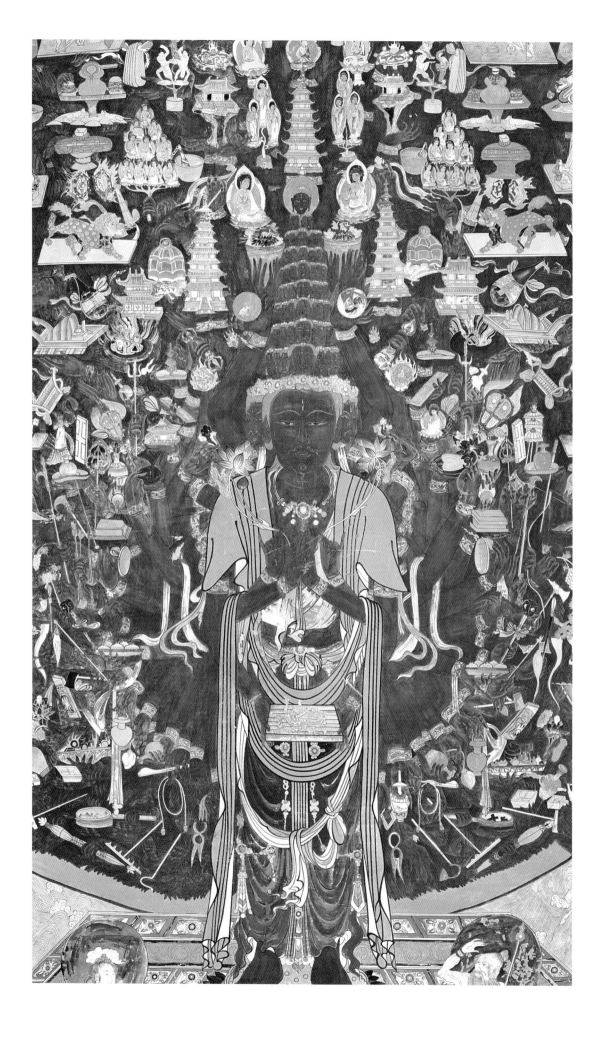

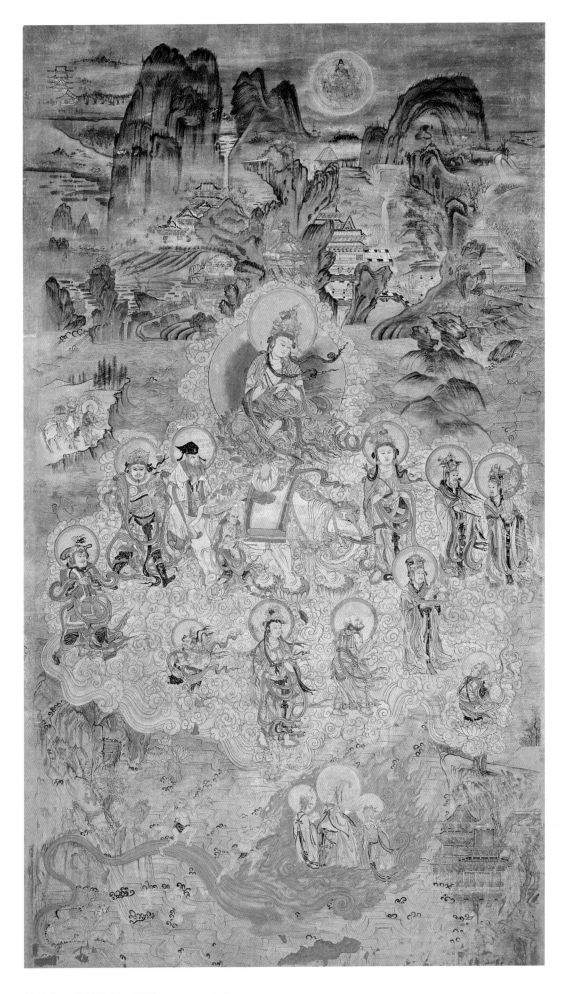

榆林窟·普贤经变·西夏　226cm×160cm

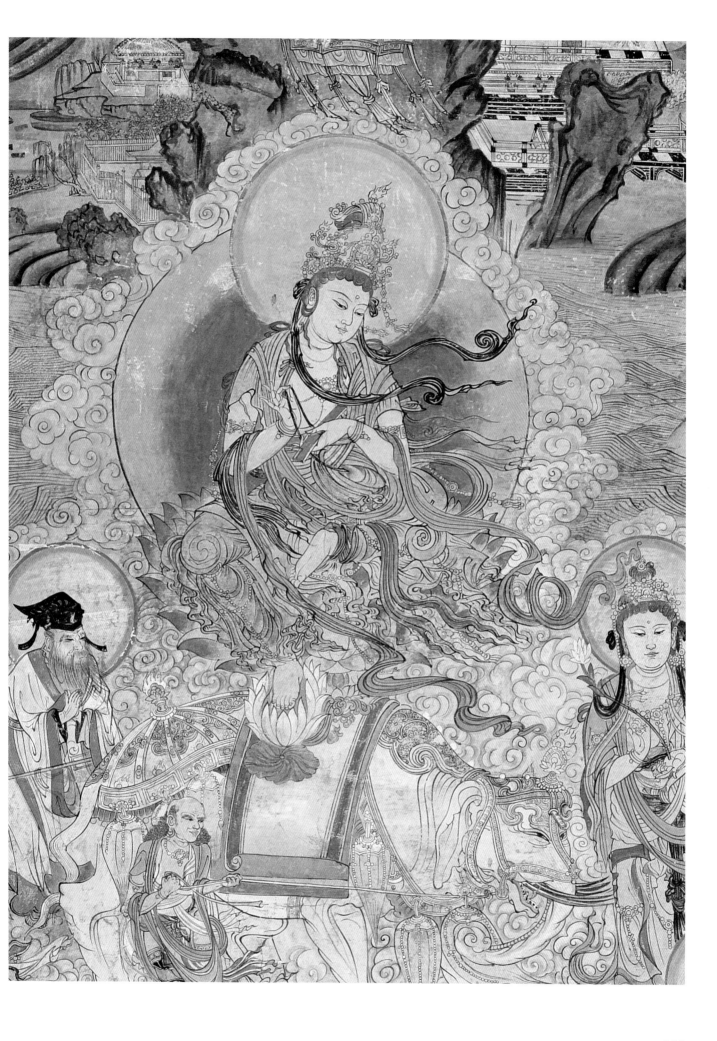

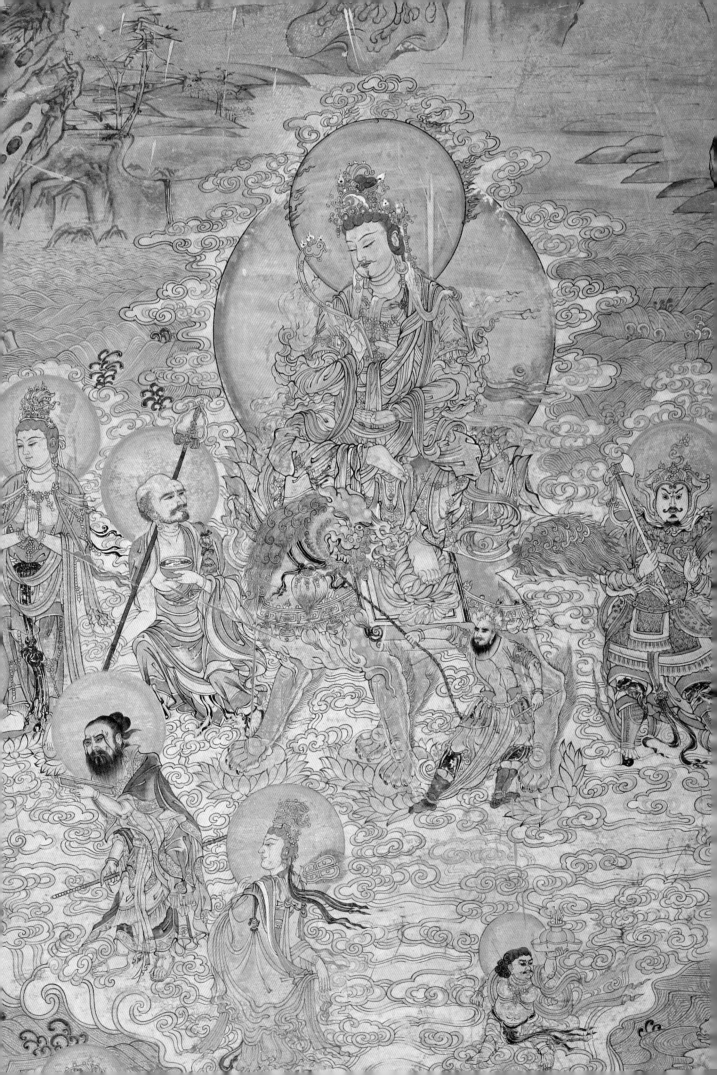

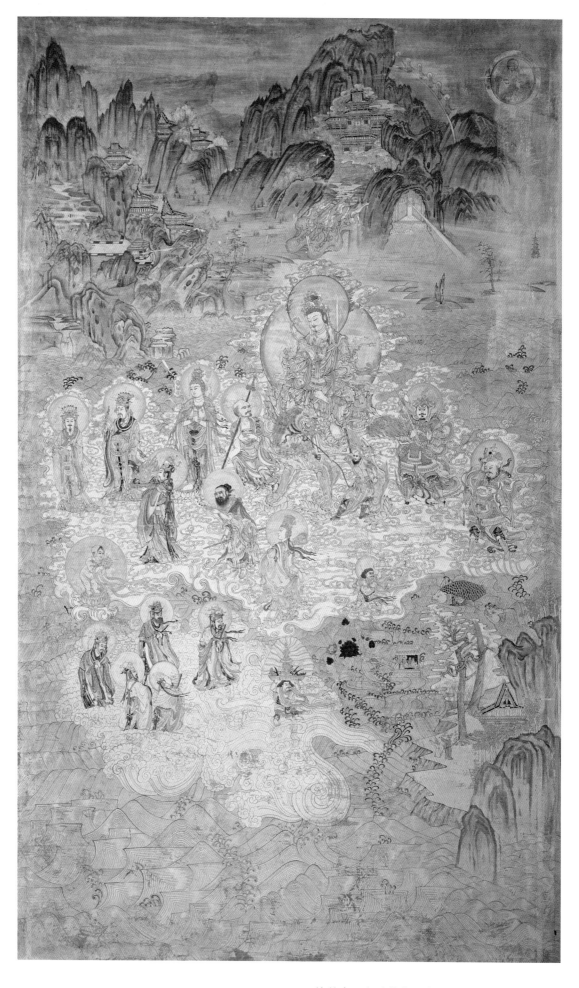

榆林窟 · 文殊菩萨经变 · 西夏　266cm×160cm

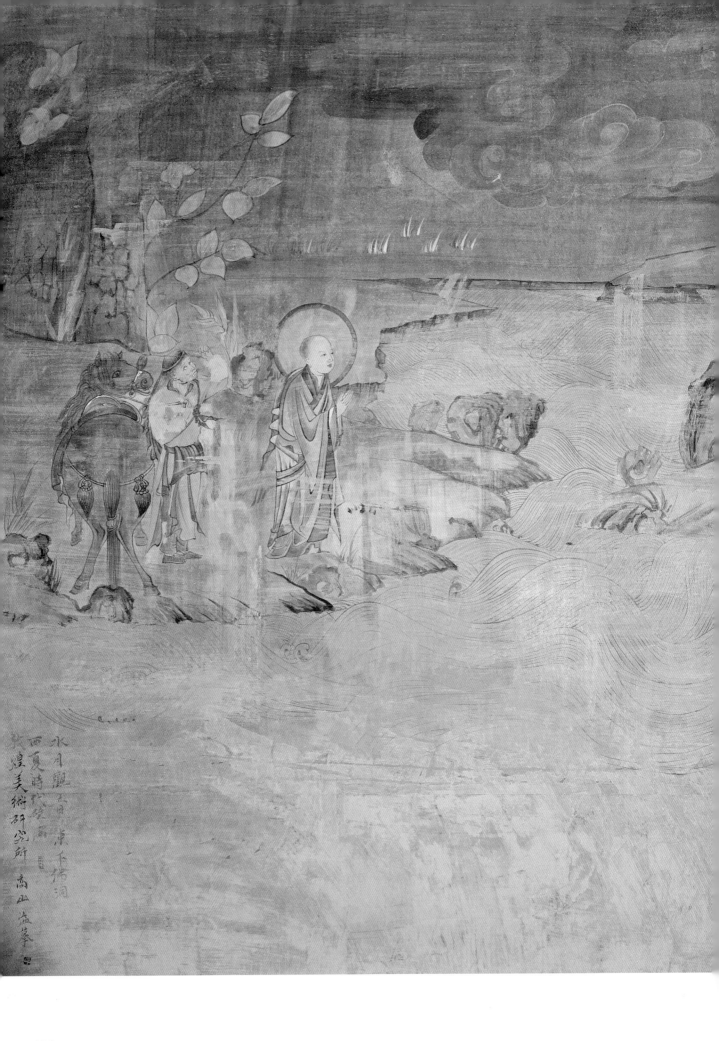

水月観音像　　　東下仏洞
西夏時代絵画
敦煌美術研究所　高山嵐筆

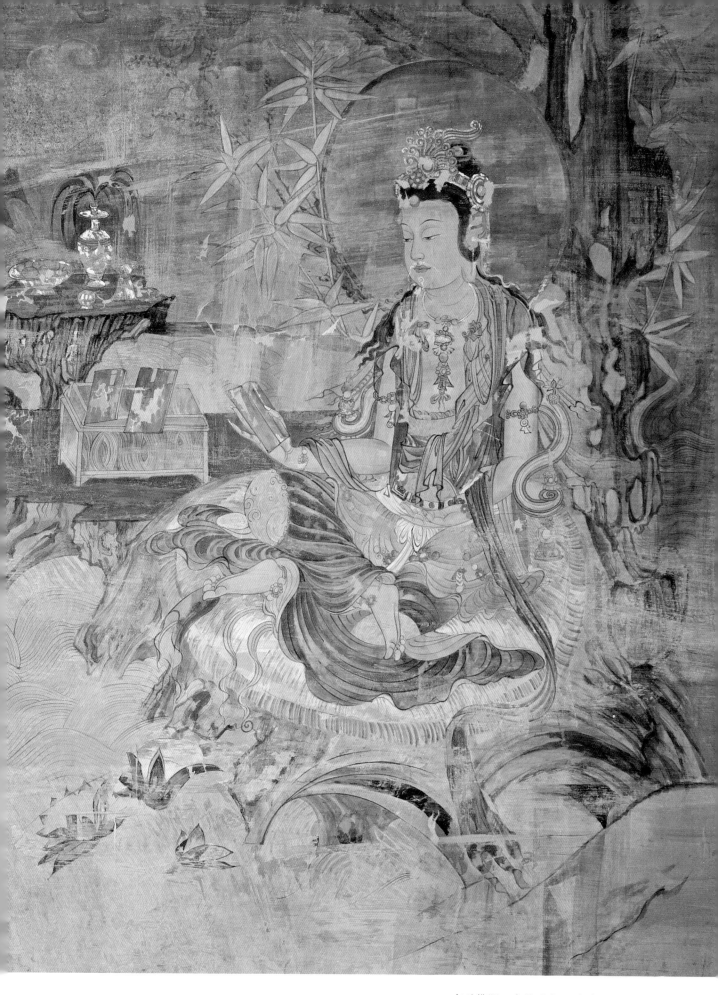

东千佛洞·水月观音·西夏　196cm×121cm

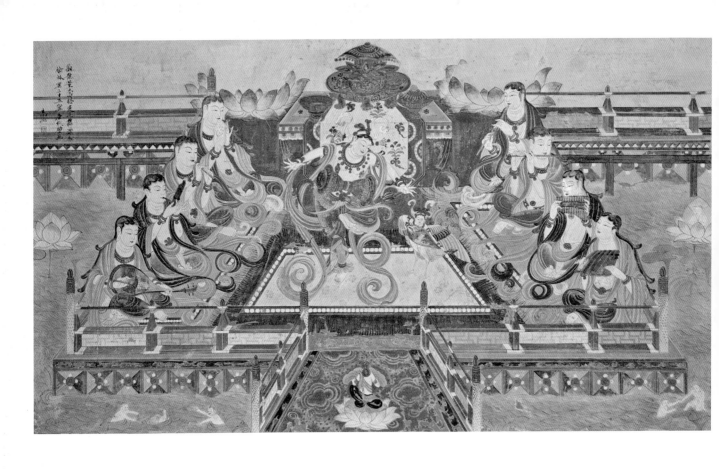

榆林窟第 25 窟・舞乐图・唐　90cm×160cm

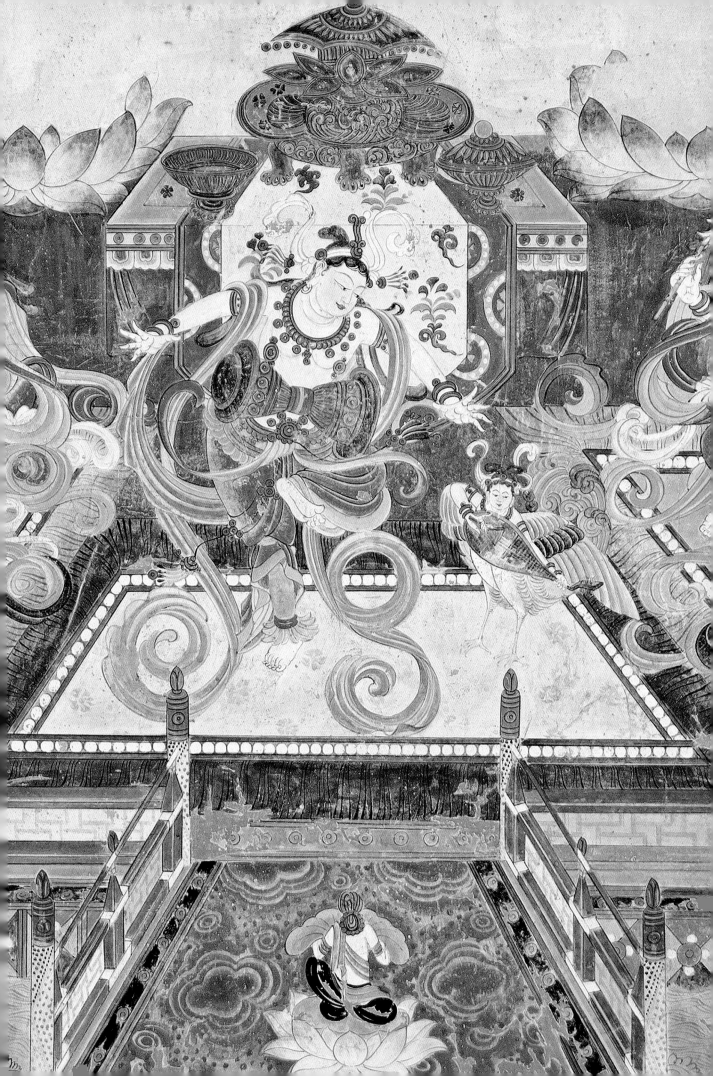

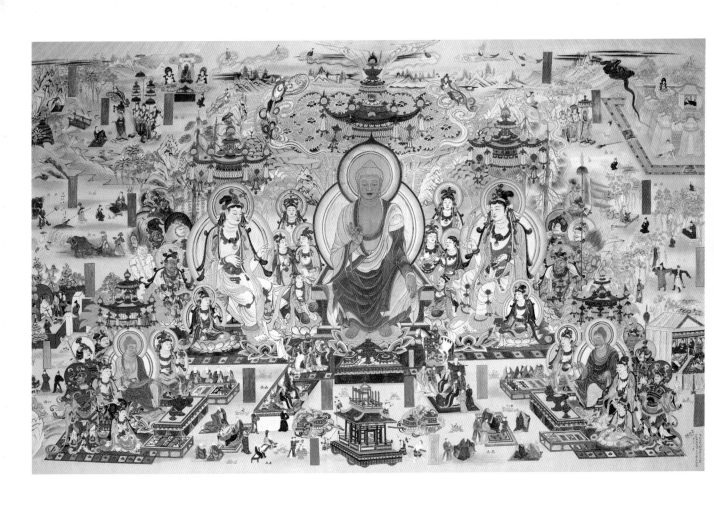

榆林窟第 25 窟·弥勒经变修正复原全图

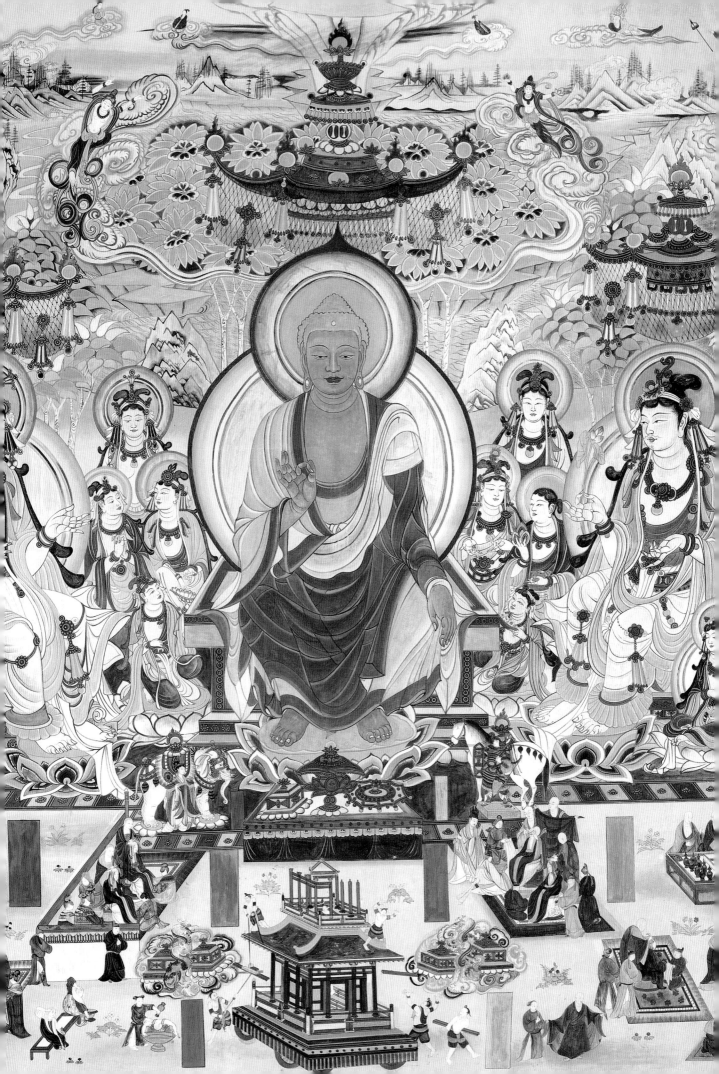

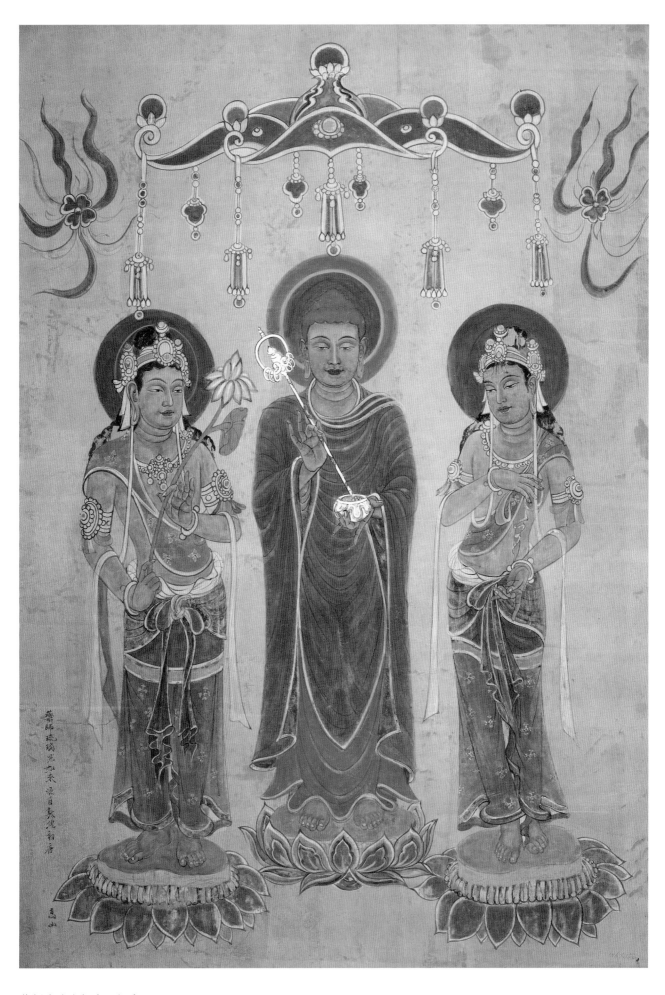

药师琉璃光如来·初唐　152cm×106cm

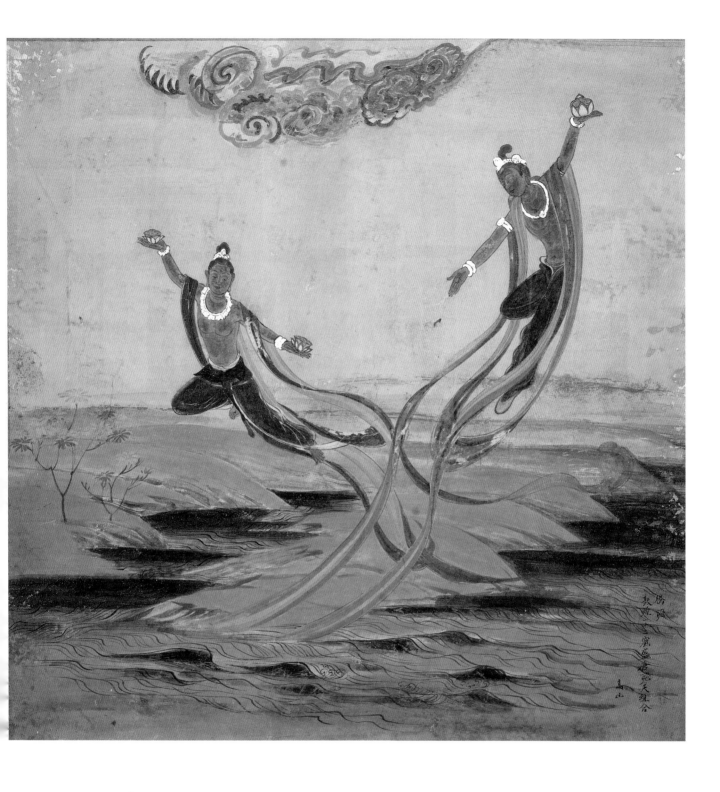

莫高窟第 172 窟·腾飞飞天组合

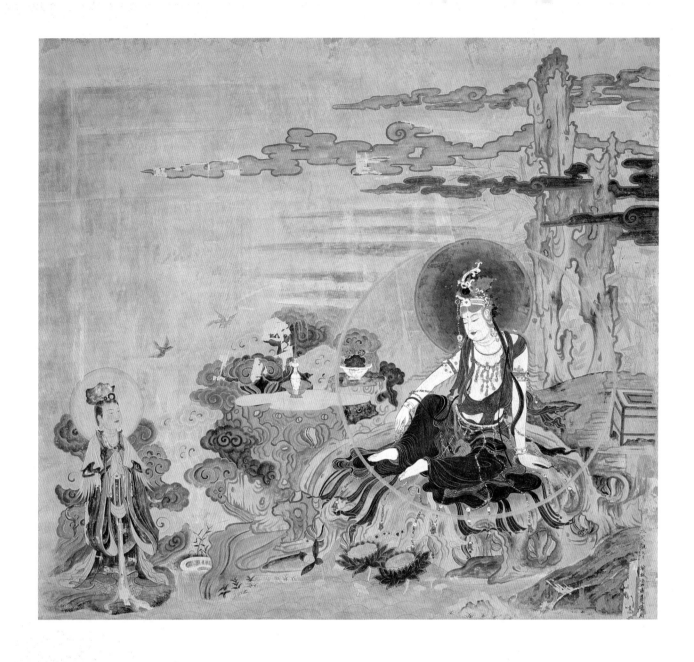

榆林窟·水月观音与龙女·西夏　170cm×177cm

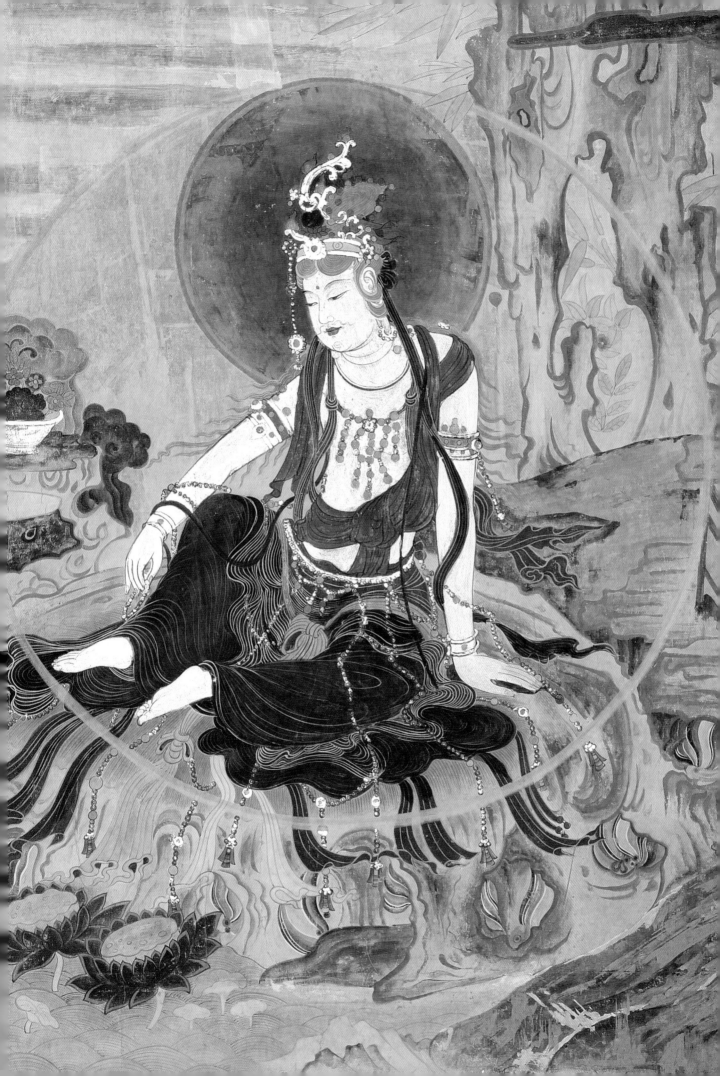

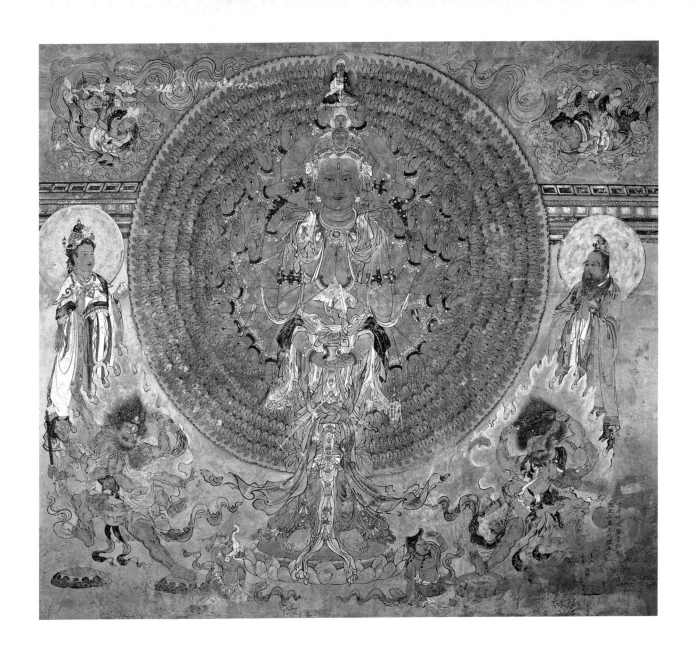

莫高窟第 3 窟 · 千手观音 · 元　191cm × 214cm

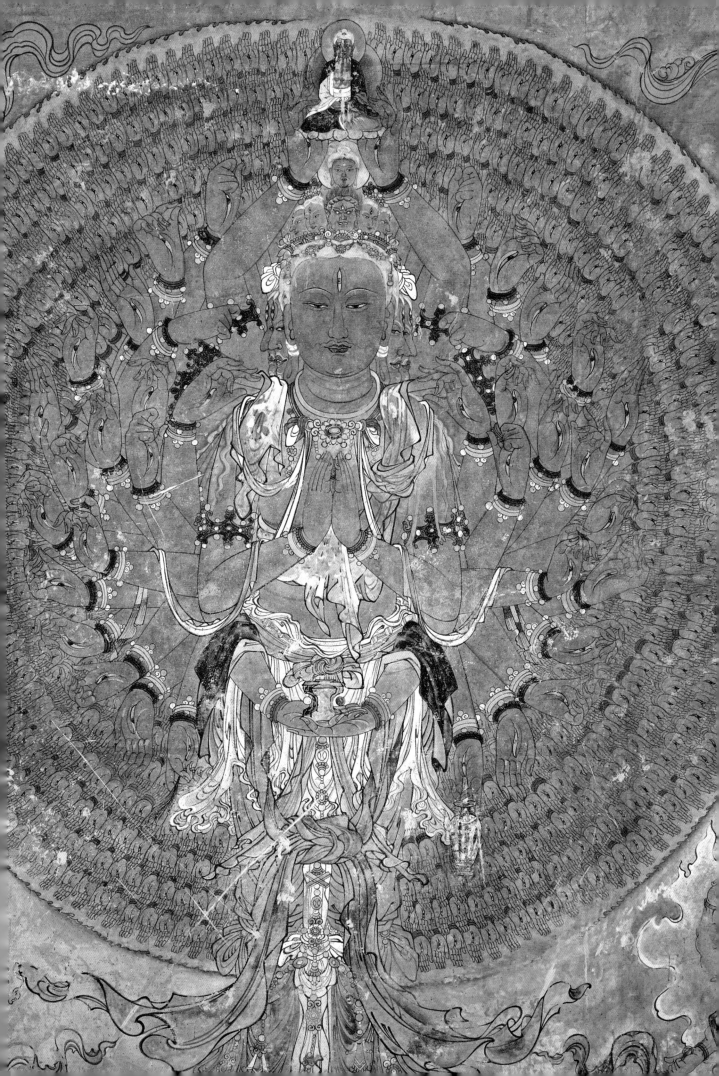

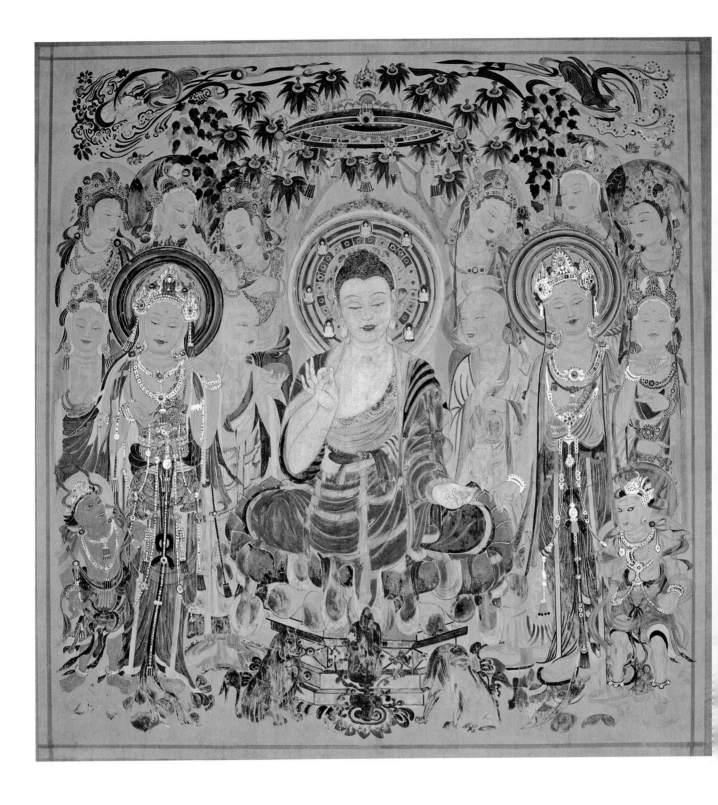

第 57 窟说法图修正临摹全图·初唐　210cm × 195cm

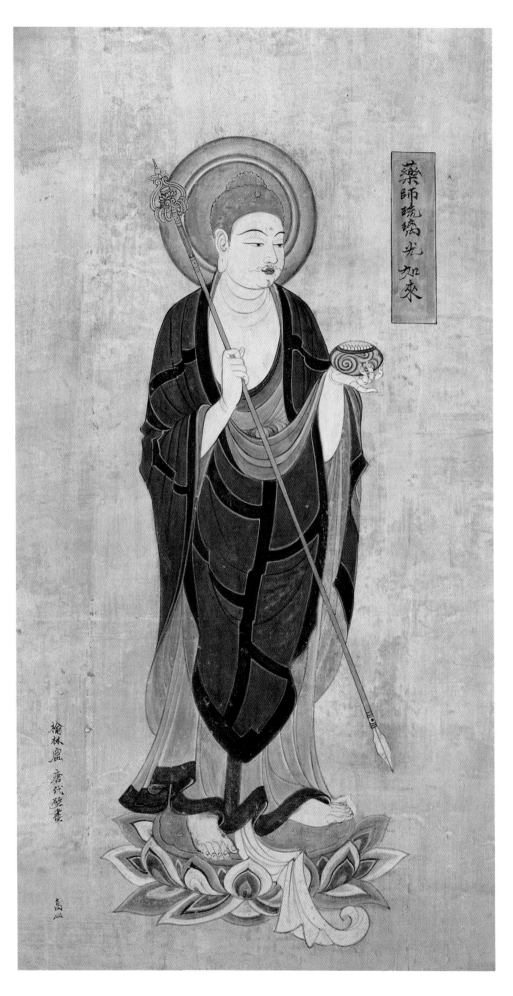

药师琉璃光如来

榆林窟
唐代壁画

高山

榆林窟第 25 窟・药师琉璃光如来・唐

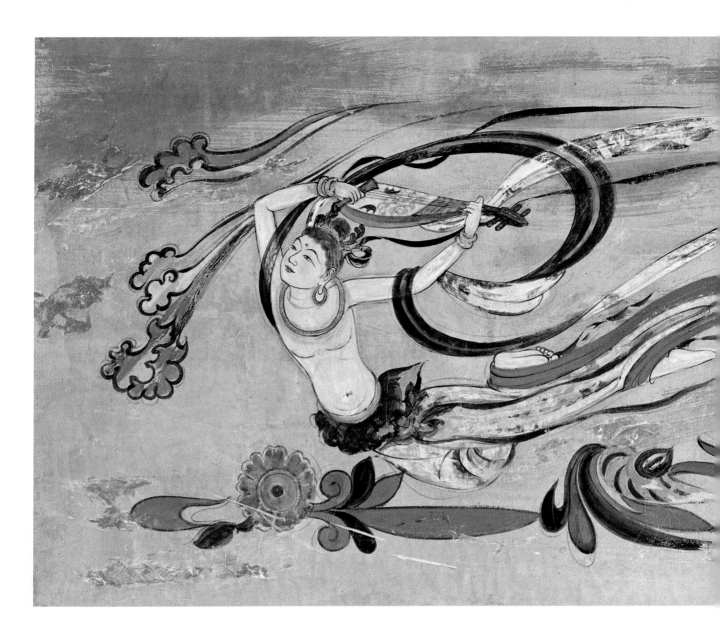

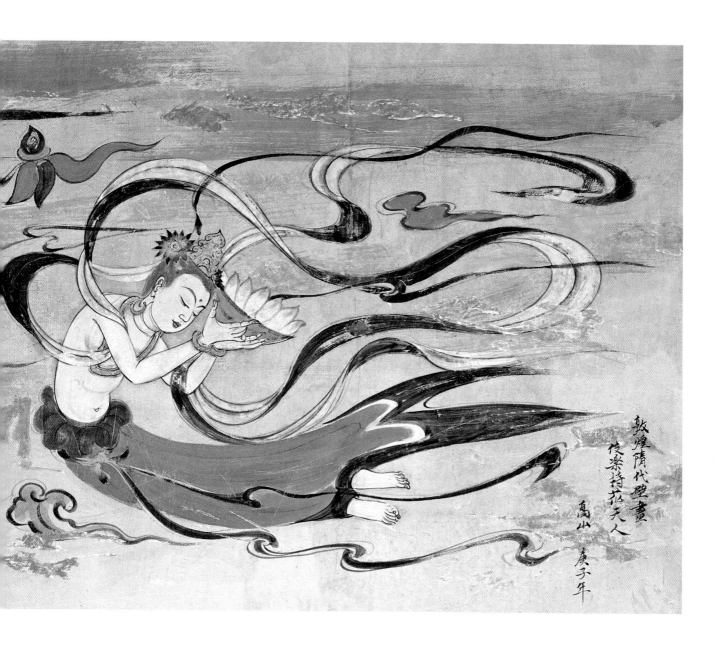

敦煌隋代壁畫
伎樂持花天人
高山
庚子年

第 427 窟隋代飞天再创作 45cm×113cm

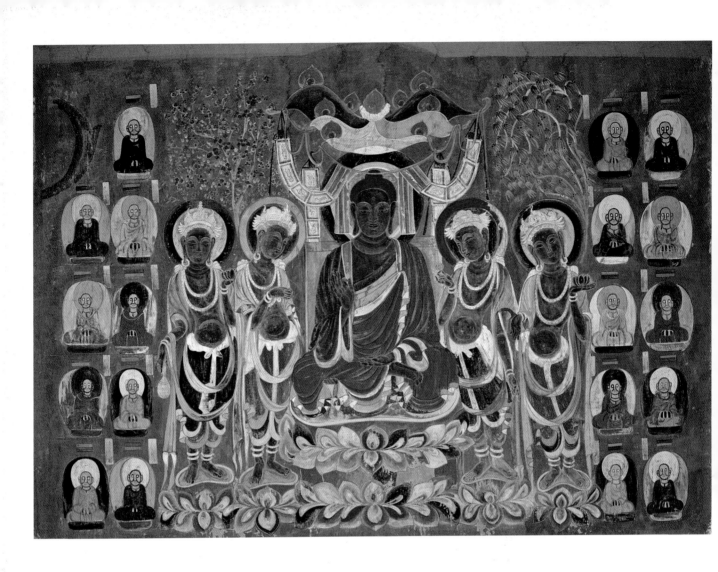

莫高窟第 305 窟 · 说法图 · 隋　122cm×173cm

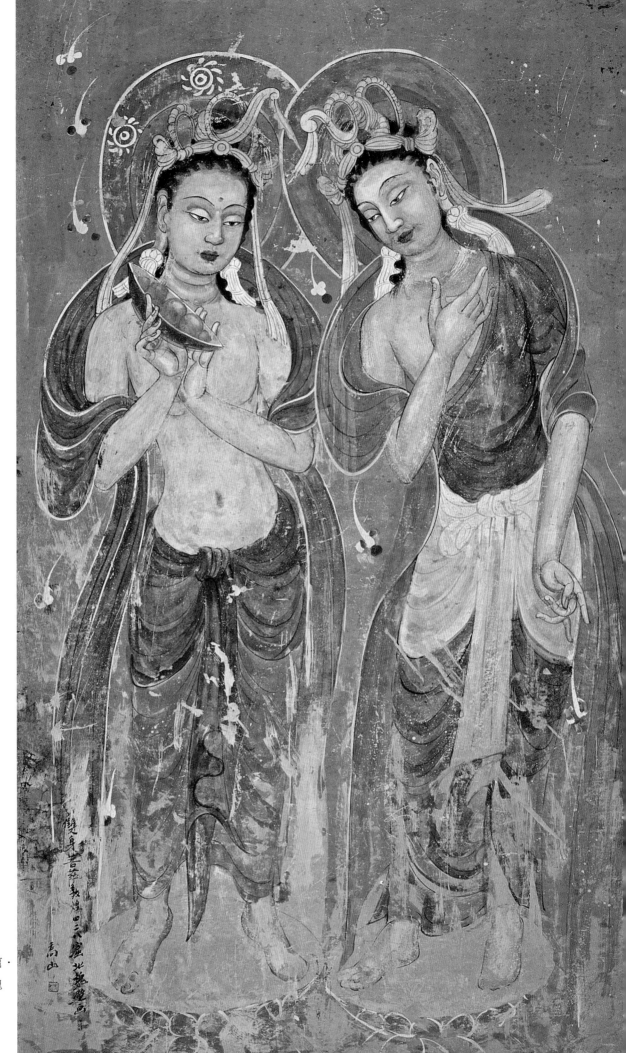

莫高窟第 428 窟·
双身菩萨·北魏
180cm × 97cm

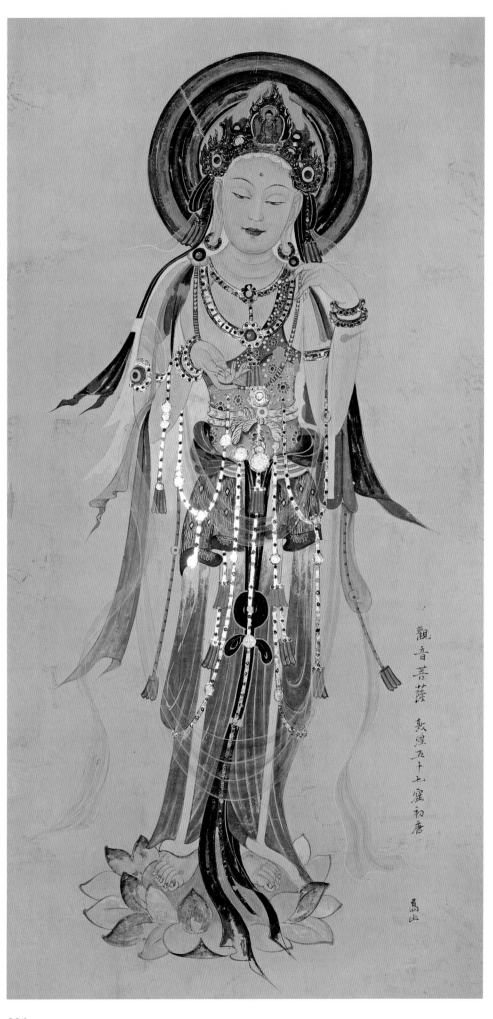

観音菩薩 敦煌五十七窟初唐

高山

莫高窟第 57 窟·美人观音·
初唐 130cm×60cm

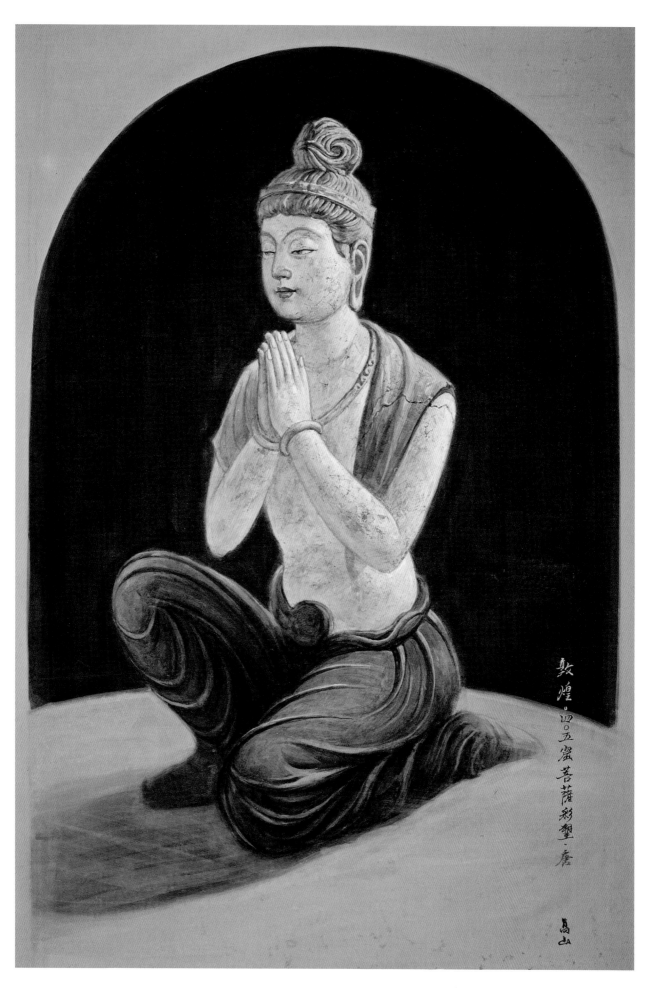

莫高窟第 405 窟·供养菩萨彩塑·唐　97cm×64cm

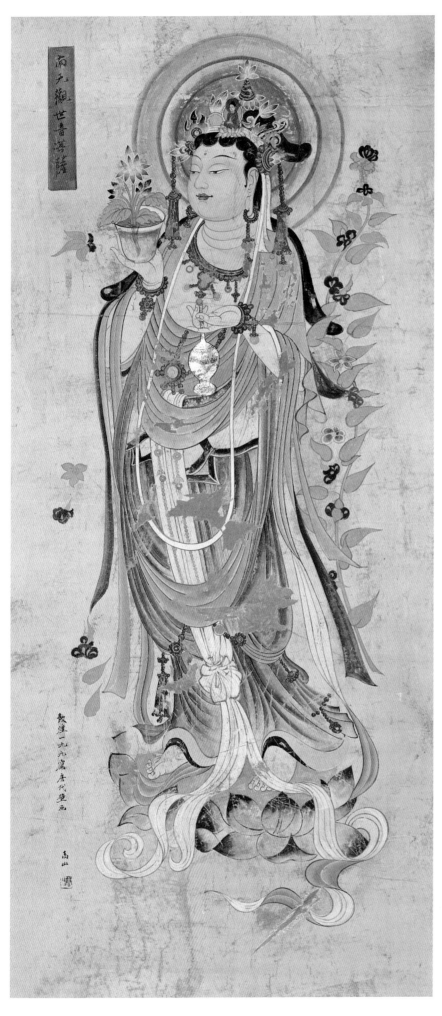

莫高窟第 199 窟·持花瓶观音·唐

180cm×90cm

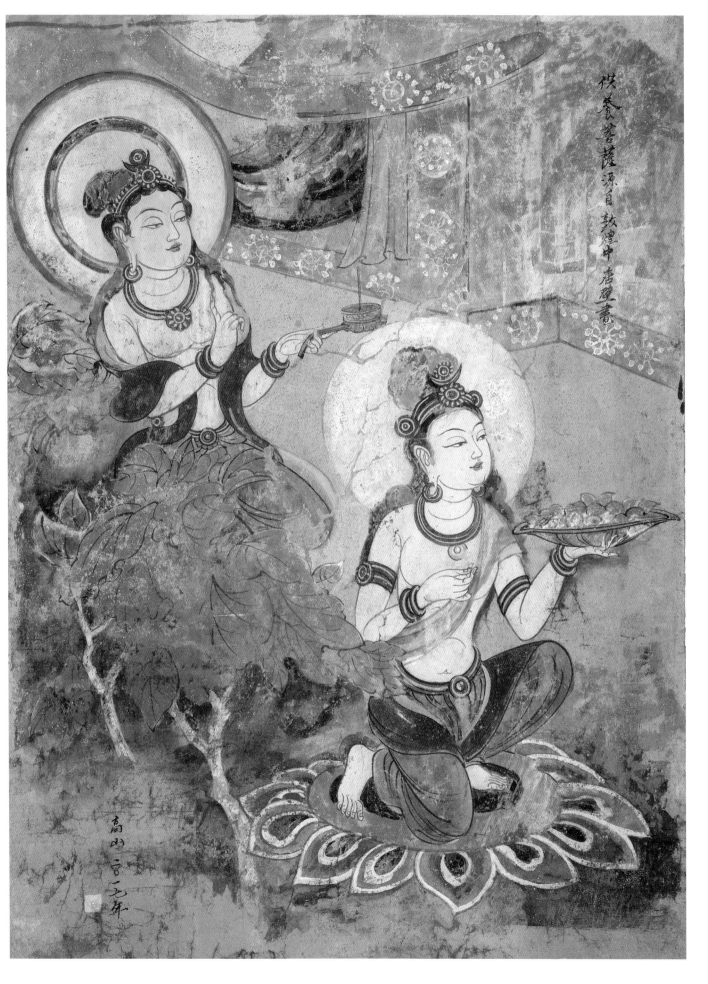

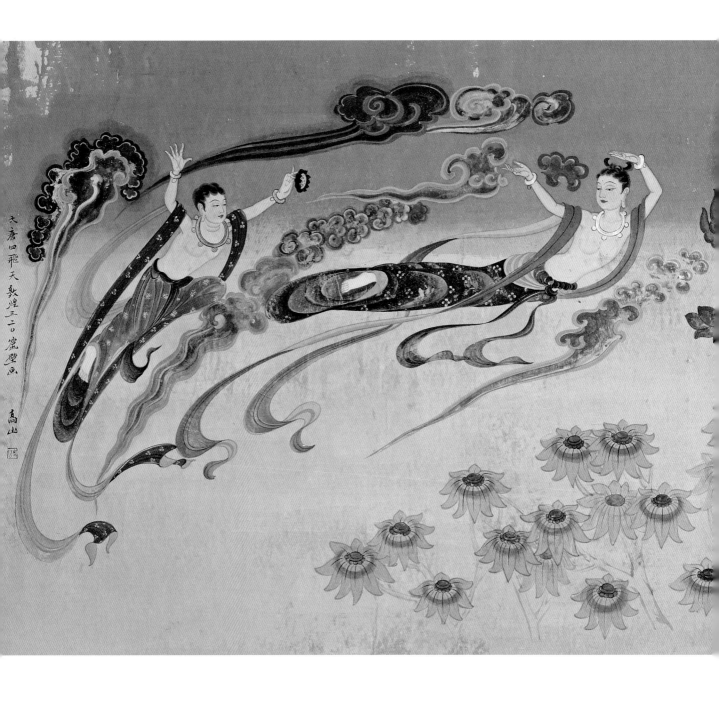

大唐□飞天 敦煌三二□窟壁画

高山

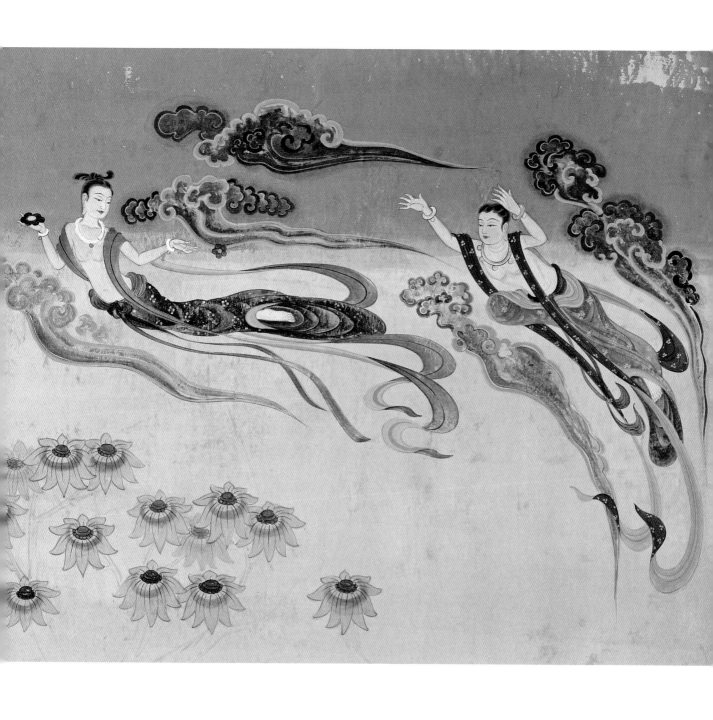

莫高窟第 320 窟 · 大唐四飞天 · 盛唐　66cm × 210cm

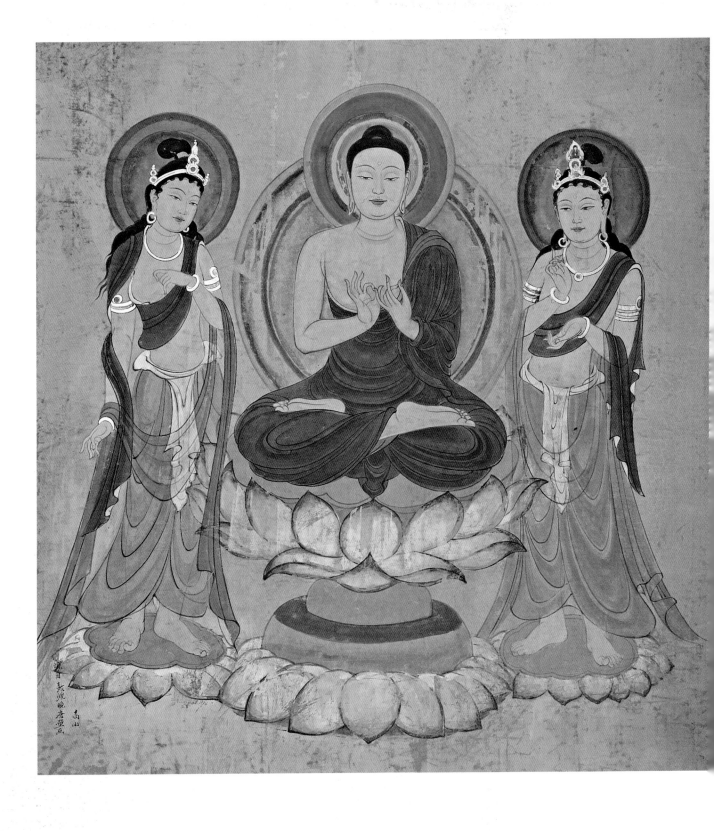

西方三圣·晚唐　110cm×90cm

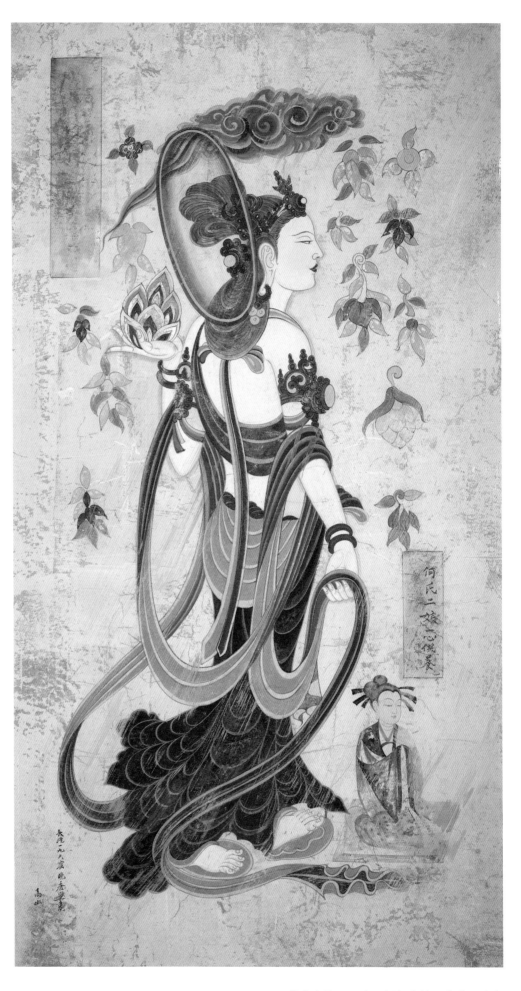

莫高窟第 196 窟・侧行大势至菩萨・晚唐

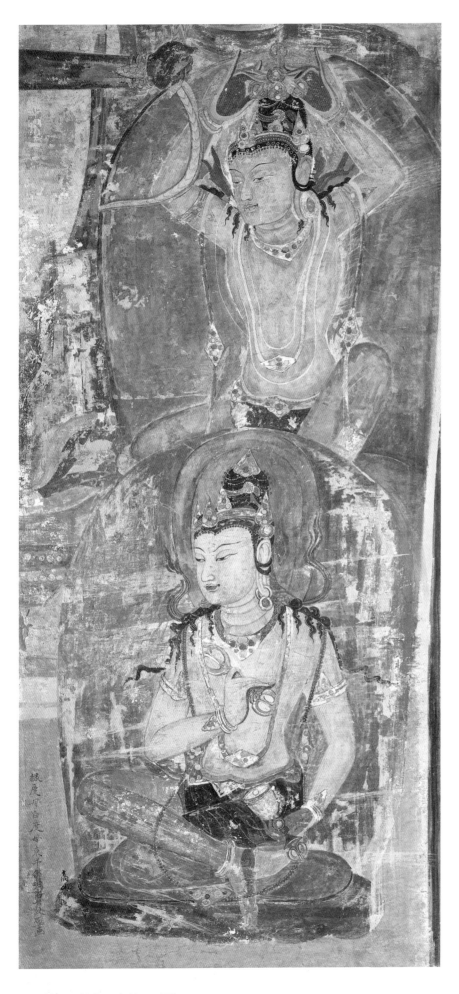

东千佛洞・绿白二度母・西夏

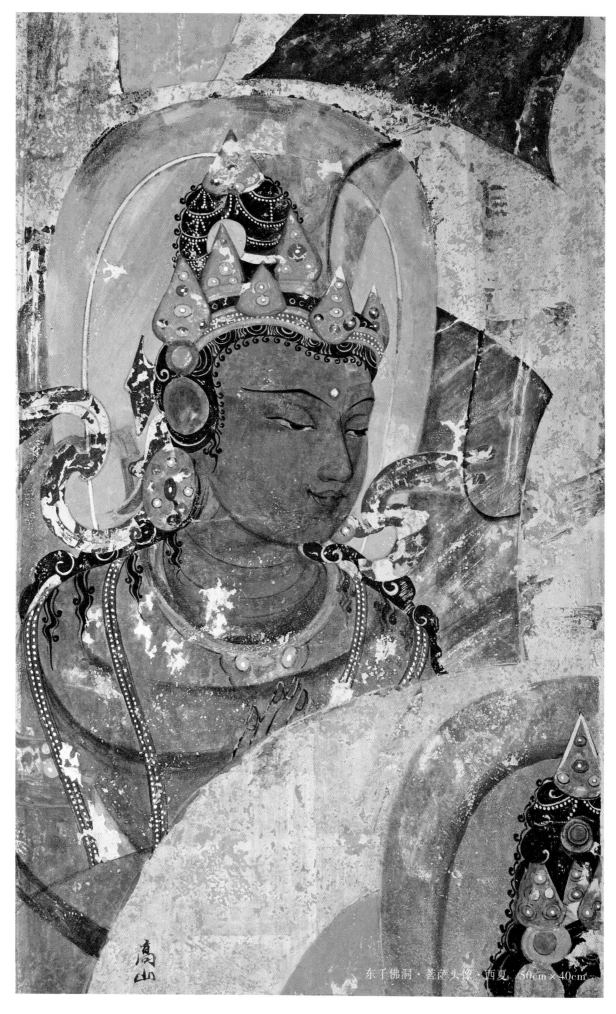

东千佛洞·菩萨头像·西夏 50cm×40cm

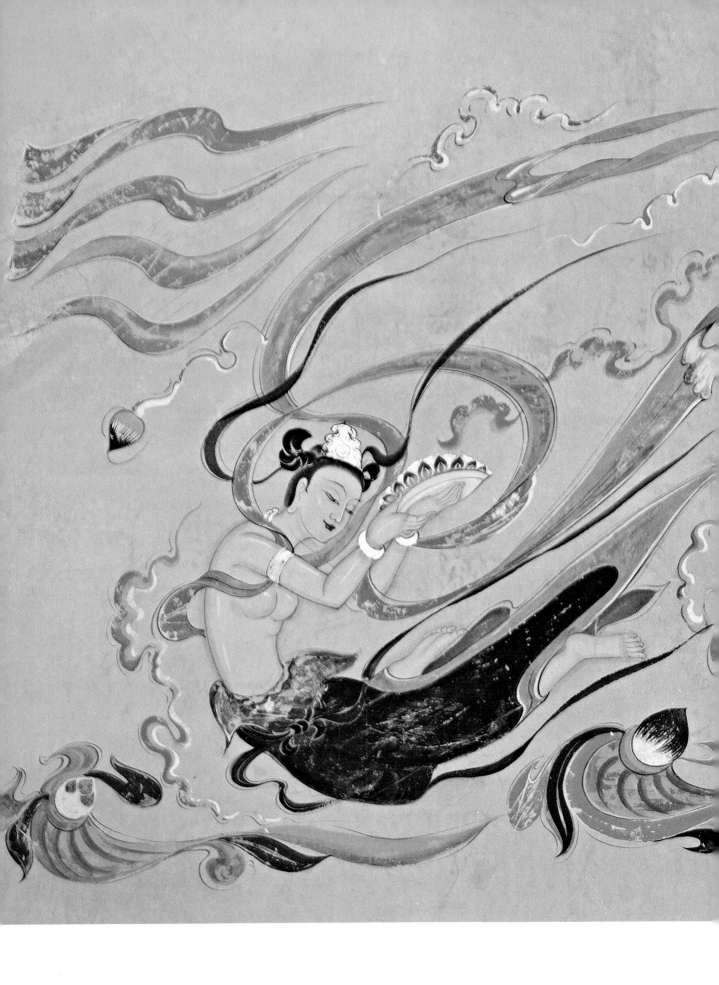

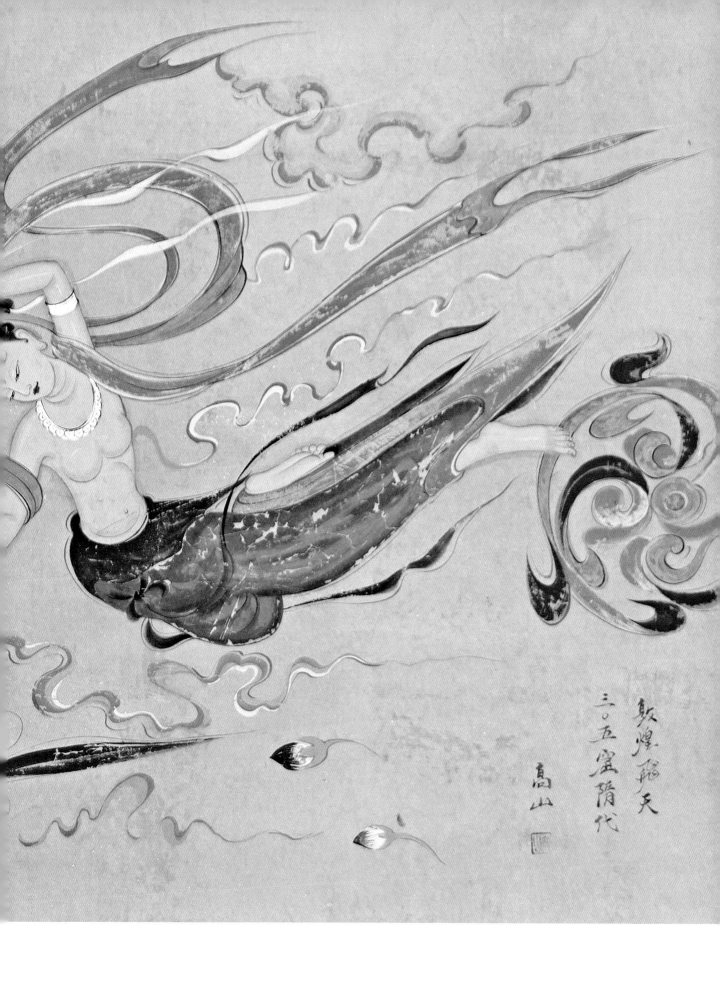

敦煌临天
三〇五窟隋代
高山

莫高窟第 305 窟·双飞天·隋　50cm×121cm

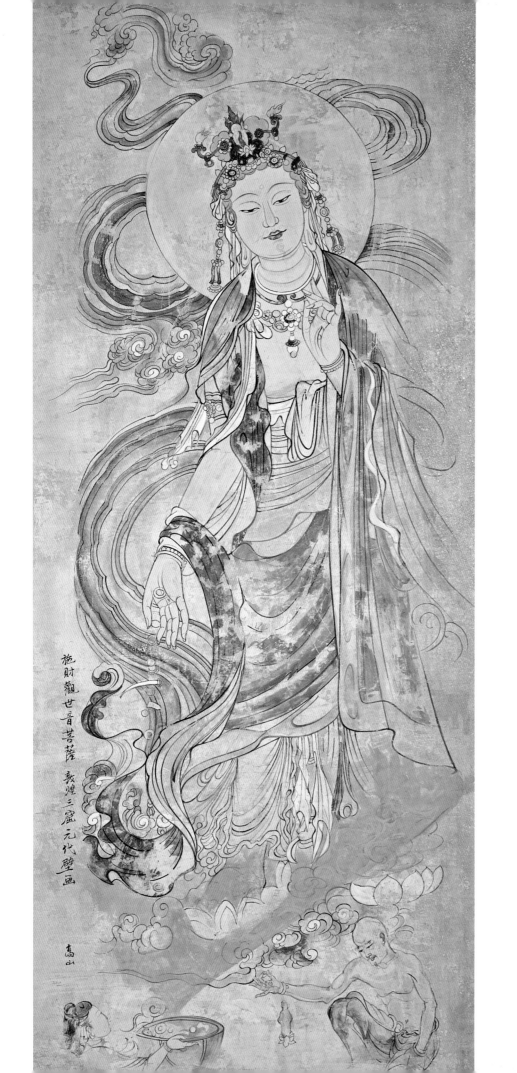

施財觀世音菩薩 敦煌三窟元代壁画

高山

莫高窟第 3 窟・施财观音・元

152cm × 60cm

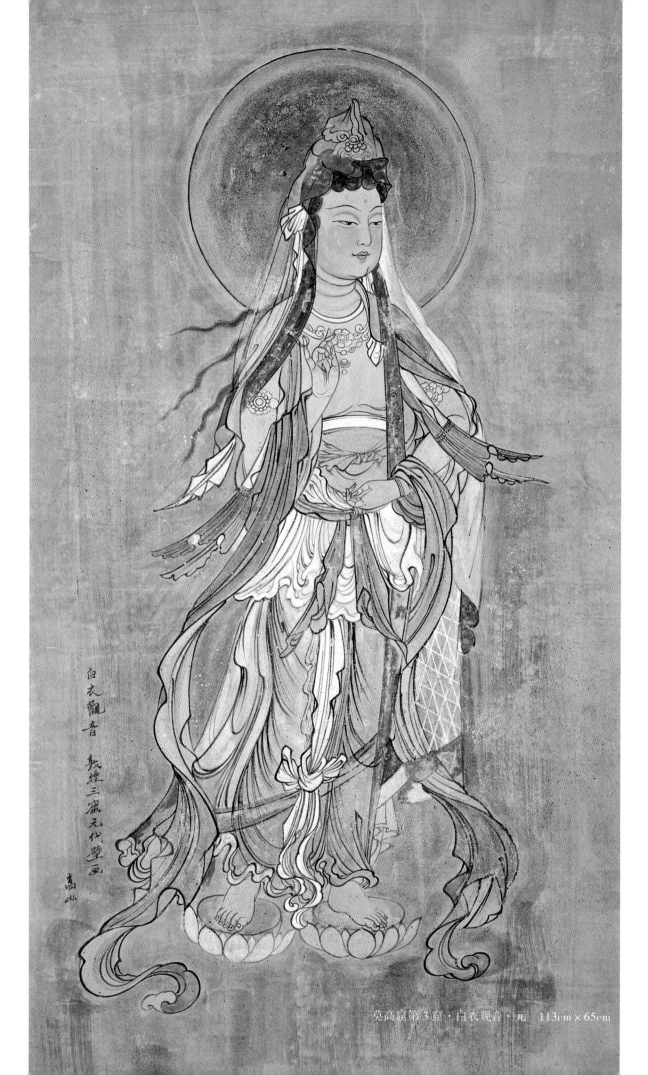

白衣觀音　敦煌三窟元代壁画

高山

莫高窟第3窟·白衣观音·元　113cm×65cm

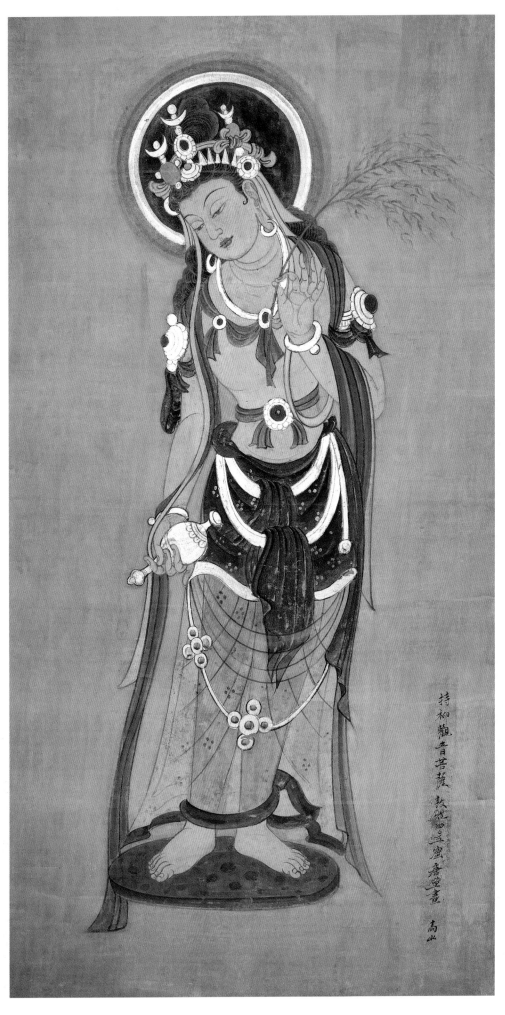

持柳顋五月菩薩 敦煌四〇五窟臨摹畫 高山

莫高窟第 405 窟・持柳观音・唐

130cm×65cm

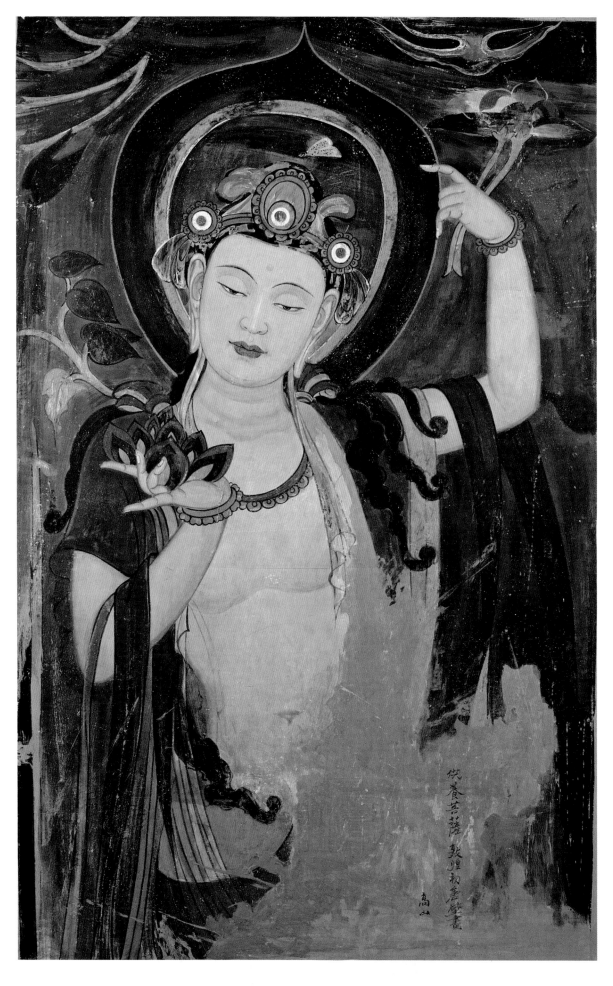

莫高窟第 57 窟・持花菩萨・初唐　100cm×60cm

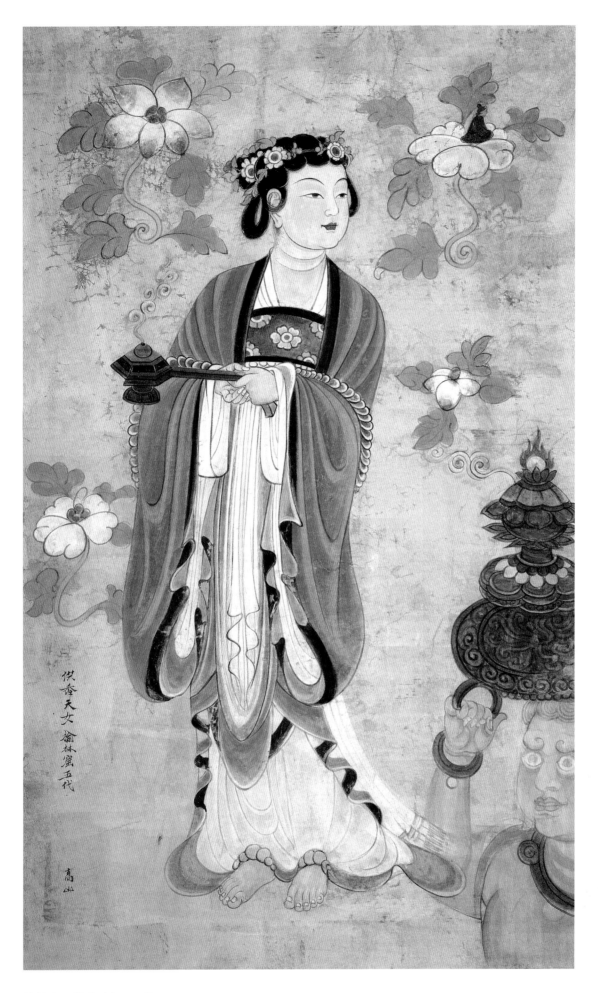

榆林窟・供香天女・五代　128cm×77cm

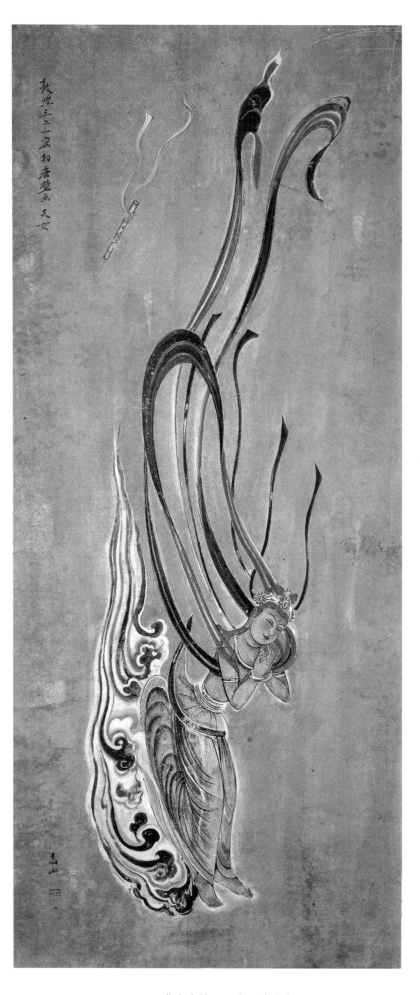

敦煌三二一窟初唐壁画 天女

莫高窟第 321 窟・降落伞飞天　100cm×42cm

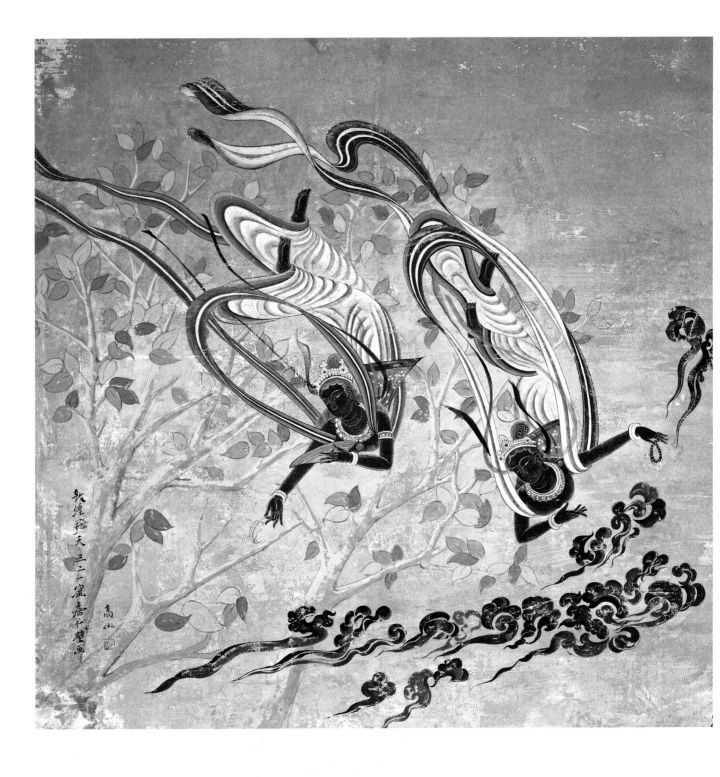

莫高窟第 321 窟 · 树前飞天 · 唐　110cm×81cm

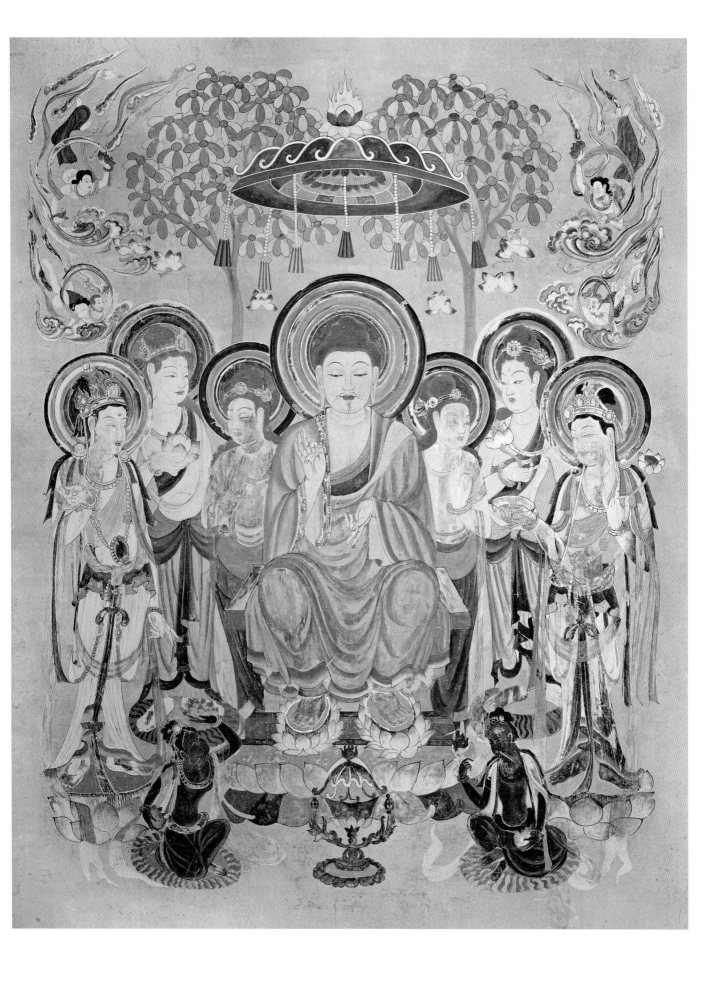

莫高窟第 322 窟·说法图·初唐　188cm×135cm

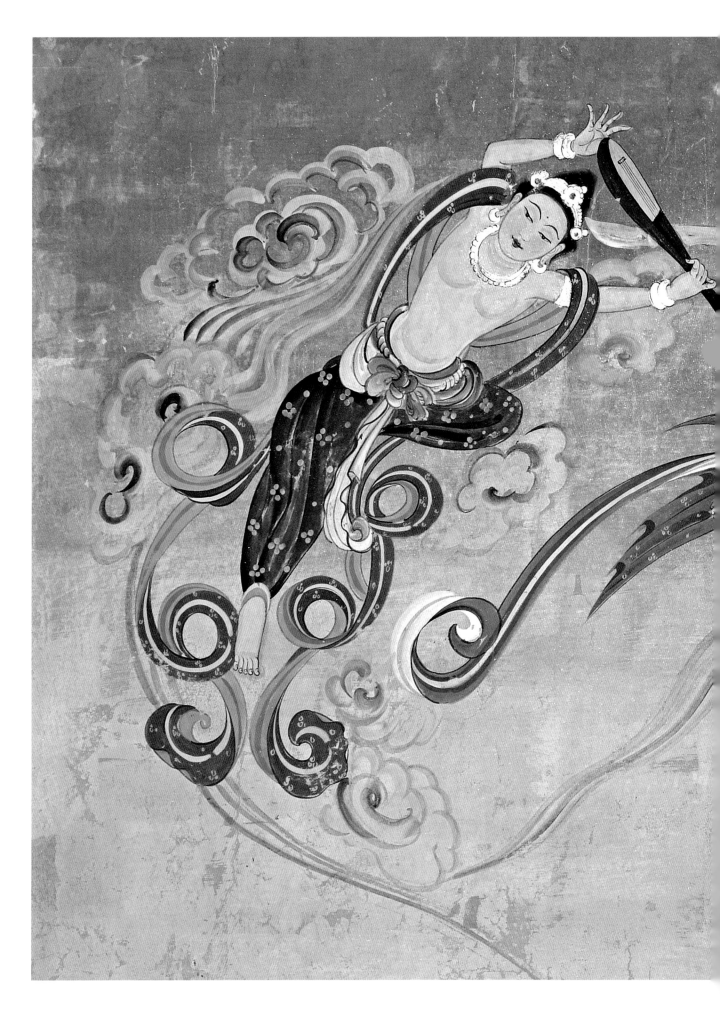

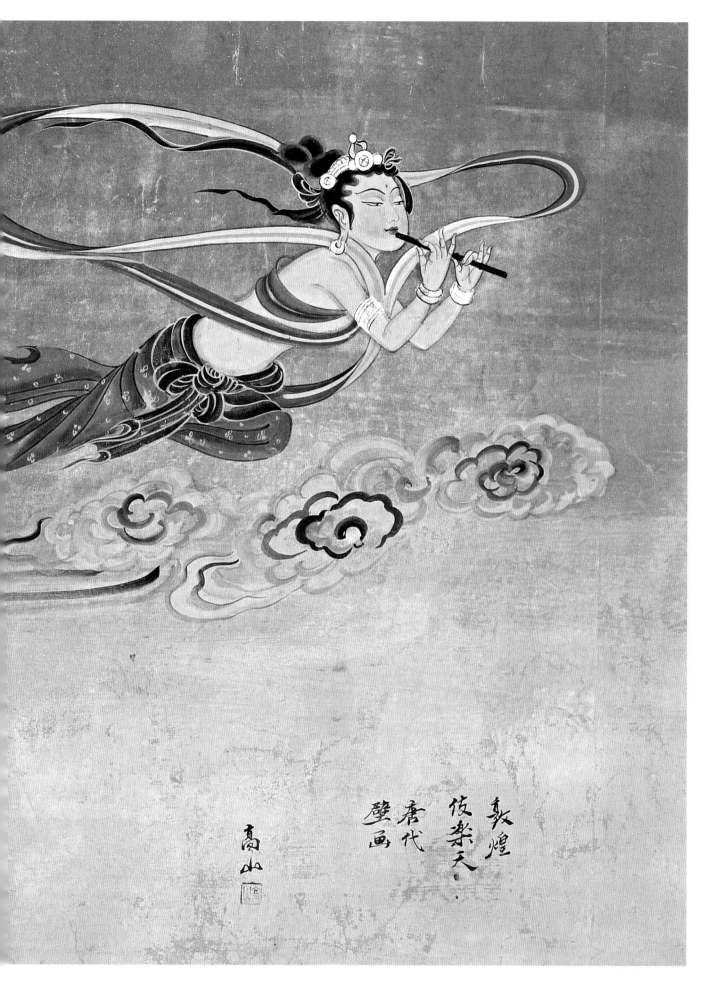

敦煌
伎乐天·
唐代
壁画

红天伎乐飞天·组合·唐 67cm×96cm

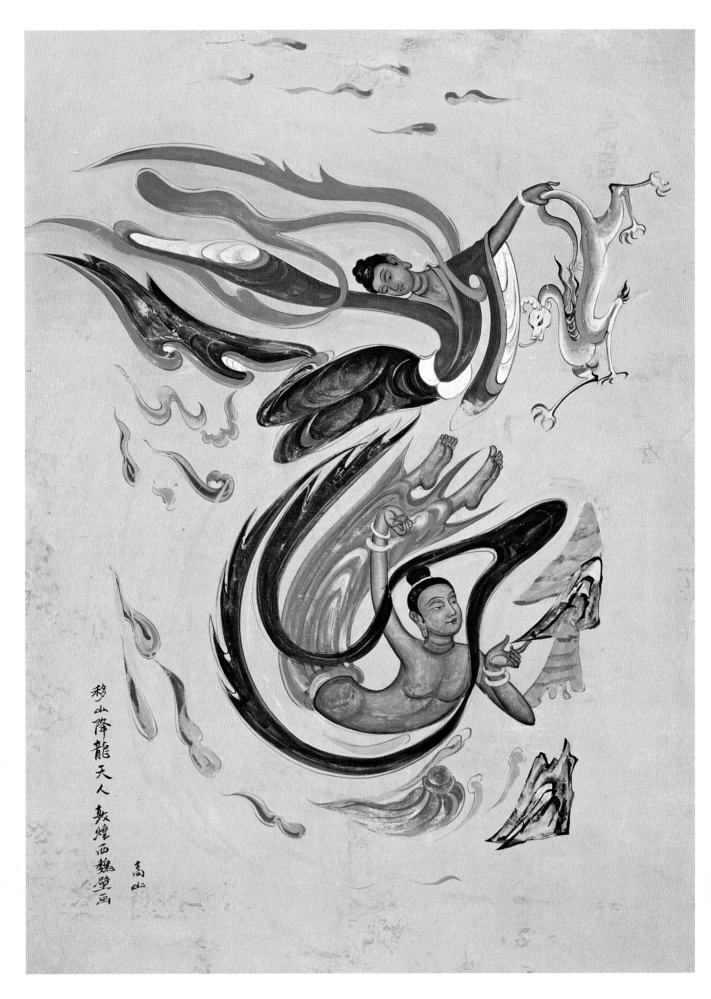

移山降龍天人 敦煌西魏壁画

高山

莫高窟第 249 窟・降龙飞天・西魏　90cm×60cm

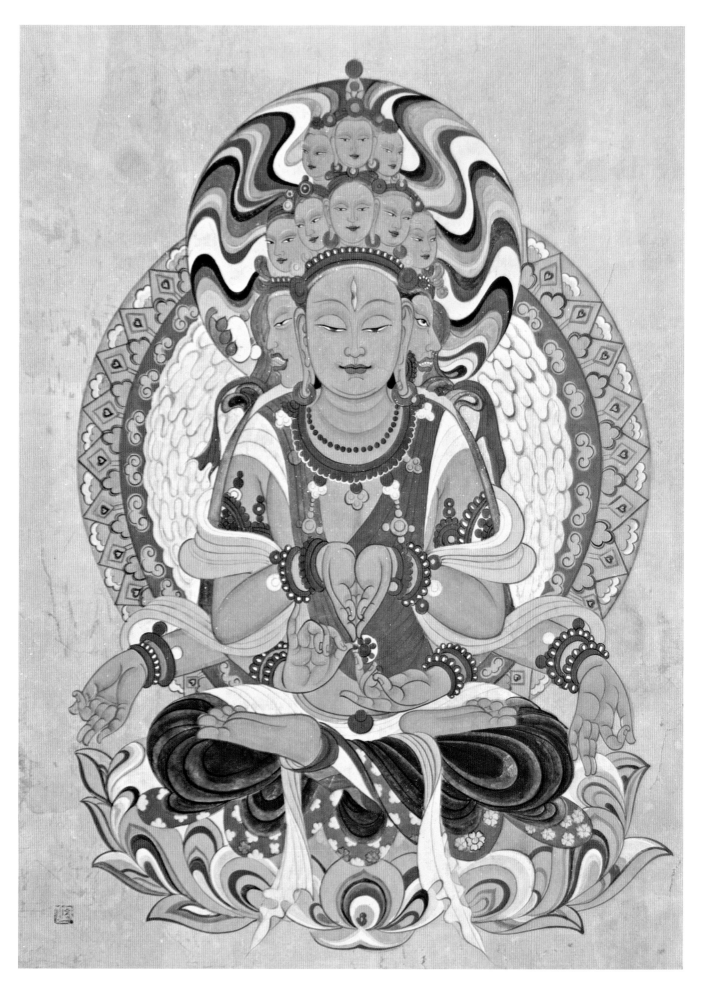

莫高窟第 12 窟 · 十一面观音 · 中唐　76cm×60cm

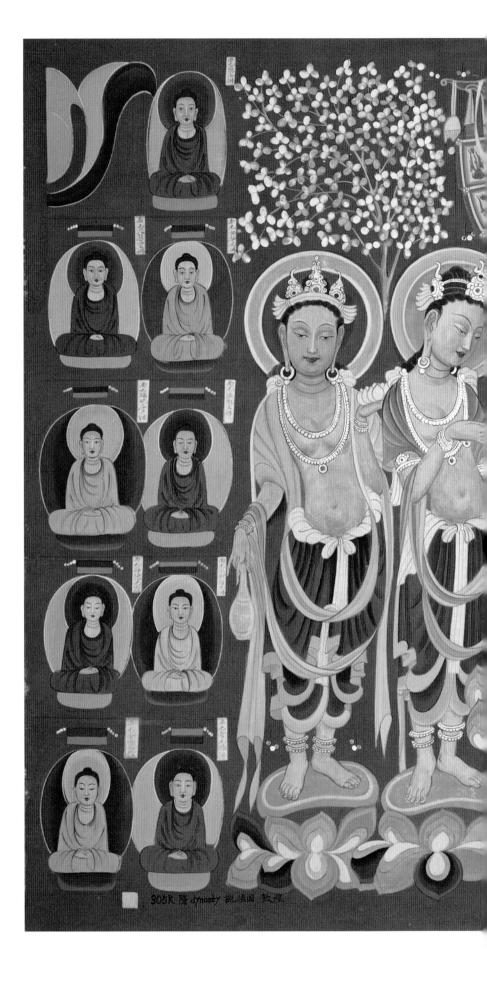

305K 隋 dynasty 敦煌

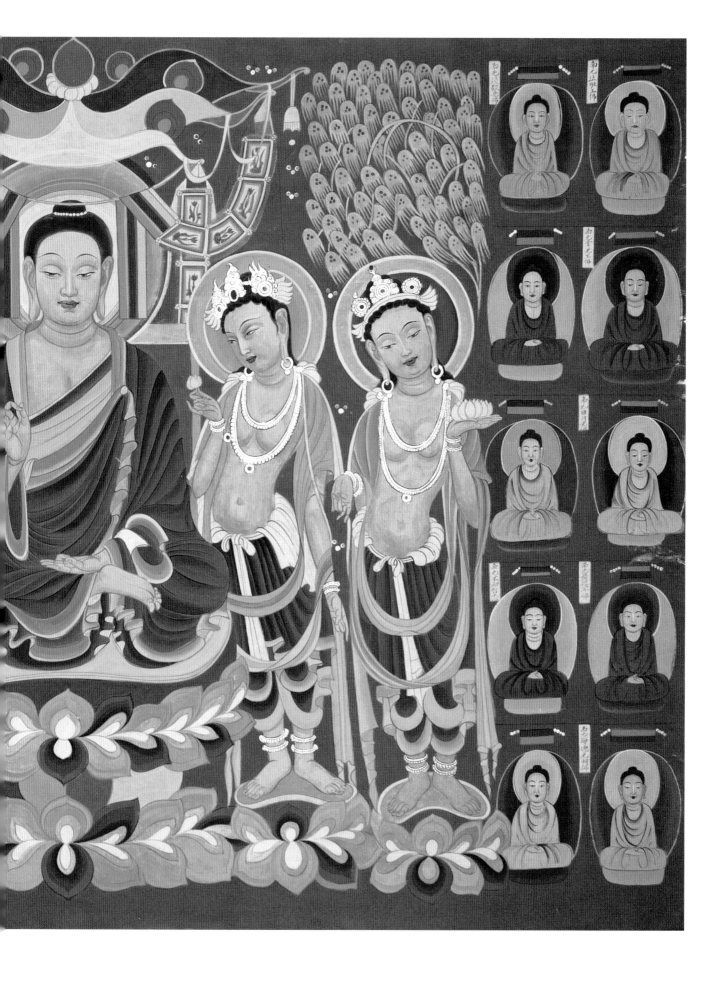

莫高窟第 305 窟·说法图（复原）·隋　122cm×173cm

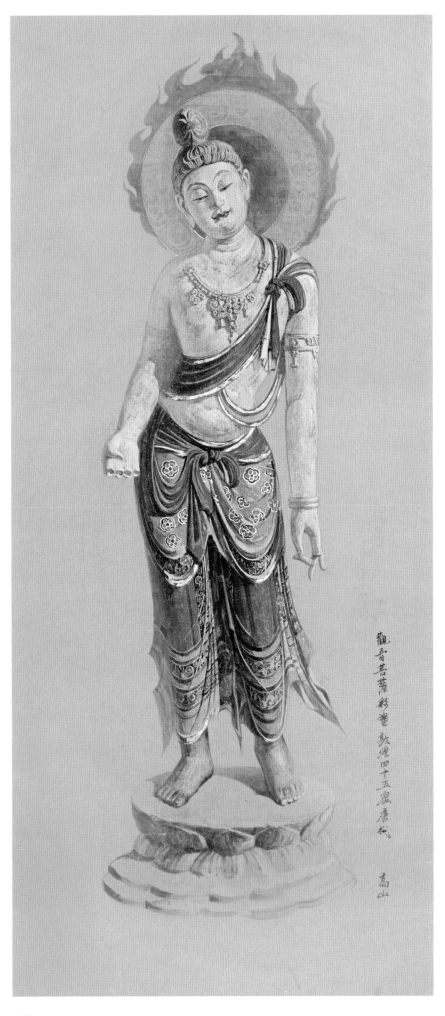

観音菩薩彩塑 敦煌四十五窟唐代

高山

彩塑・菩萨・唐　139cm×49cm

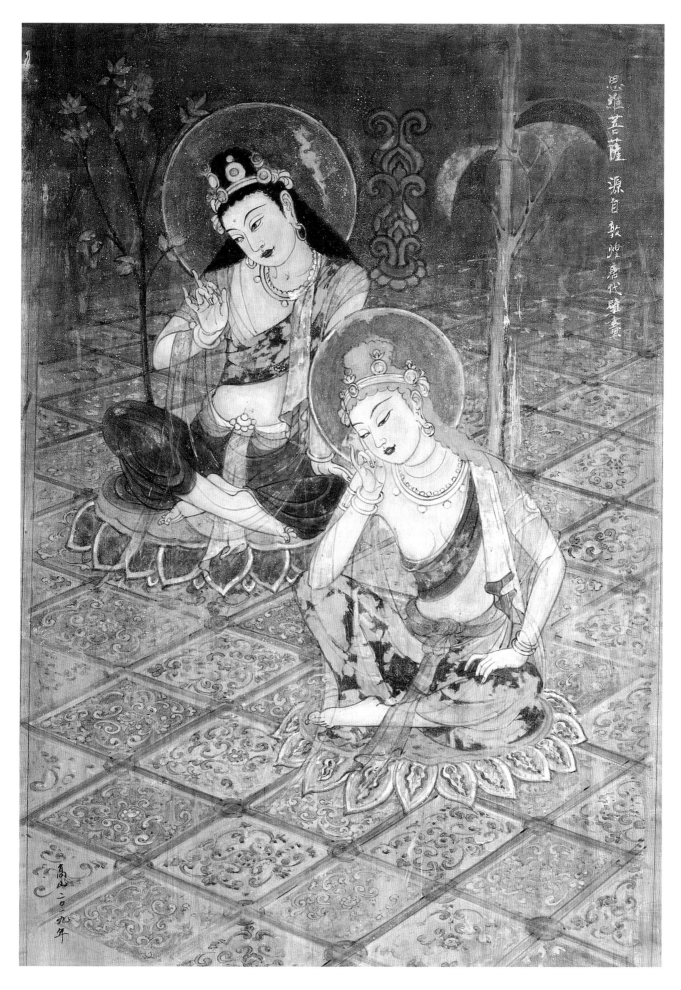

思惟菩薩 源自敦煌唐代壁畫

莫高窟第 71 窟·思惟菩薩·初唐　80cm×53cm

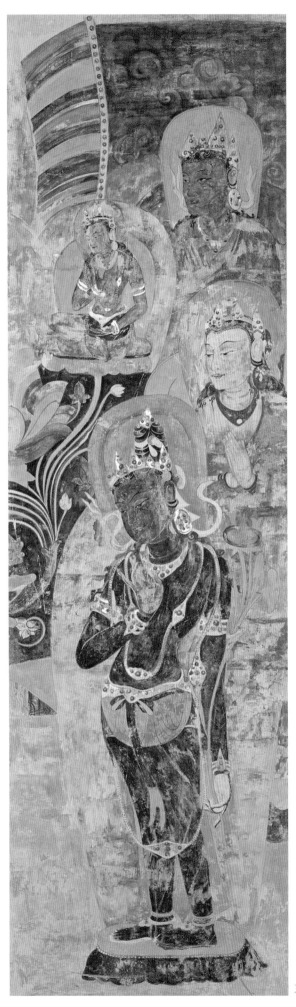

东千佛洞·听法菩萨·西夏　190cm×61cm

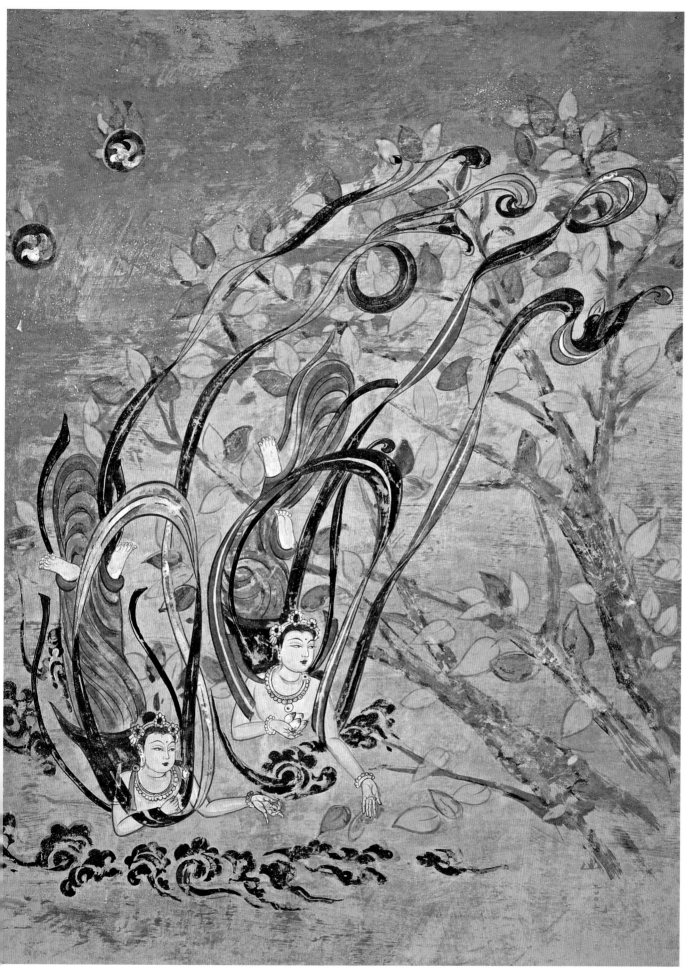

敦煌·树前飞天·初唐　90cm×80cm

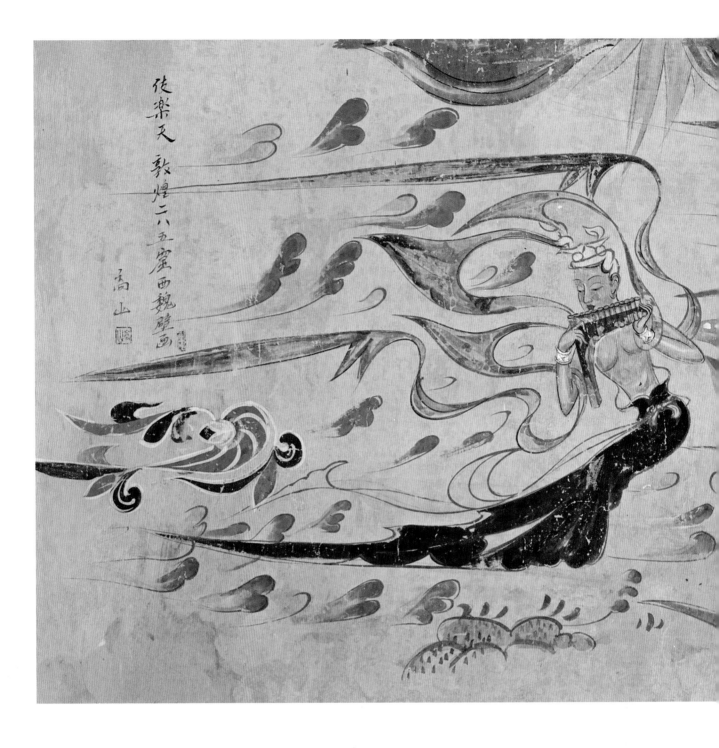

伎楽天　敦煌二八五窟西魏壁画

高山

056

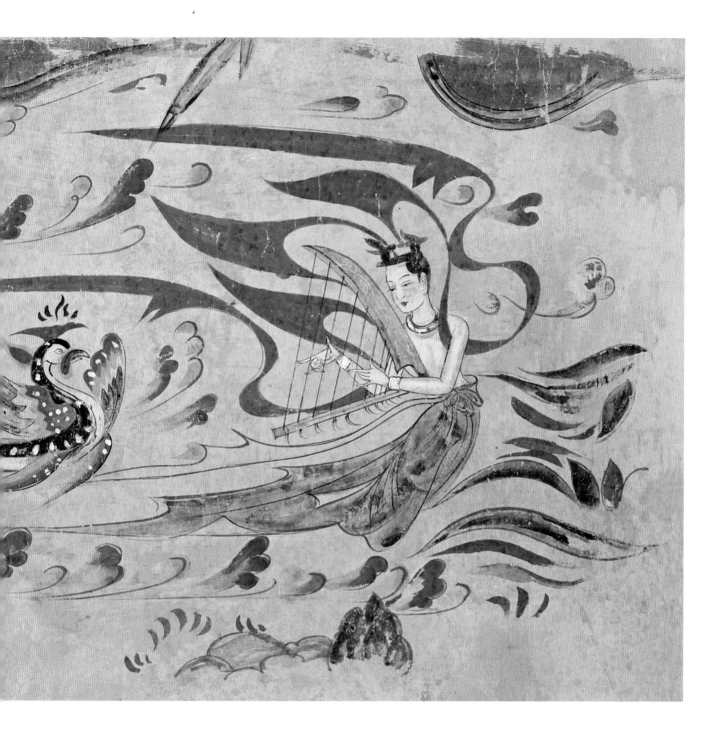

莫高窟第 285 窟・飞天・西魏　50cm×125cm

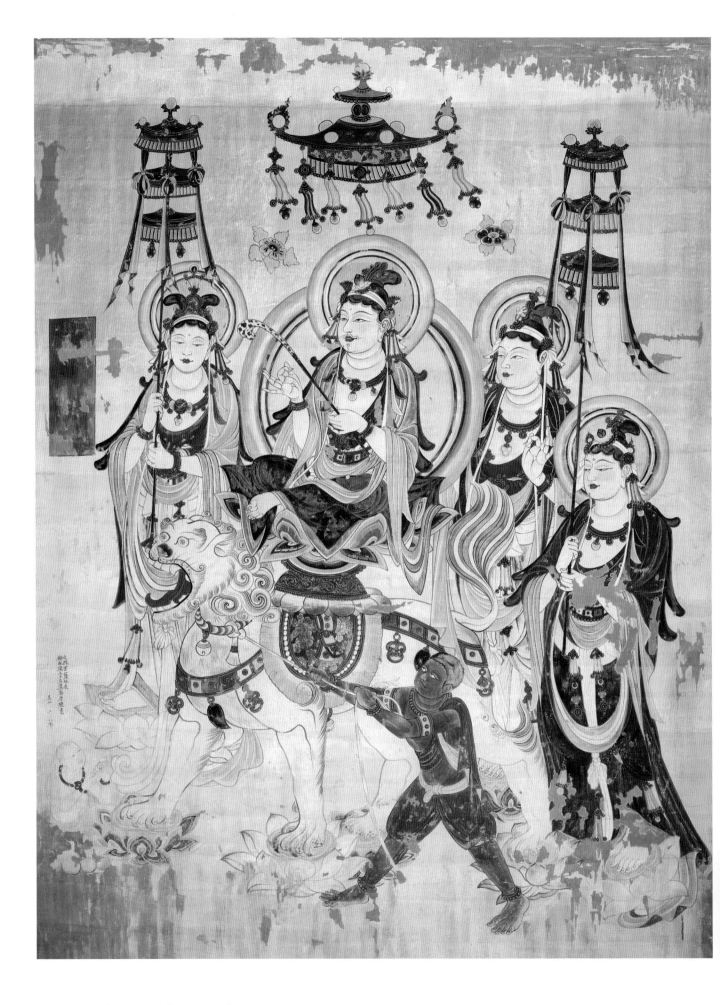

榆林窟第 25 窟 · 文殊菩萨经变 · 盛唐　247cm × 200cm

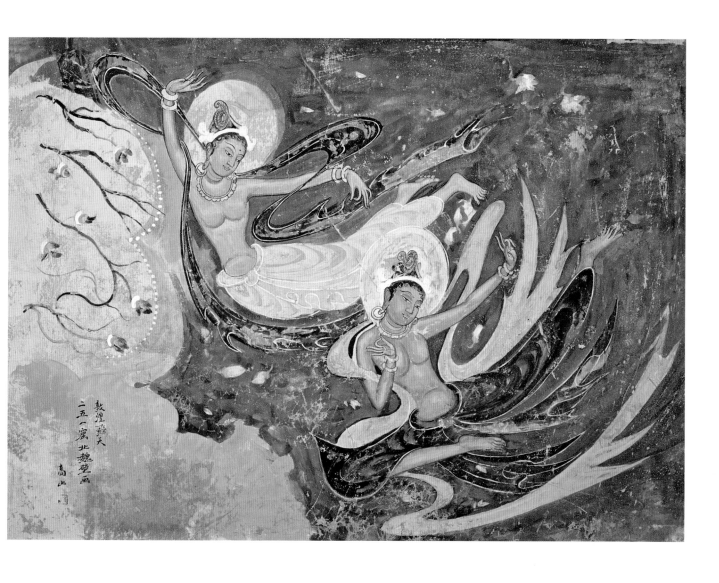

莫高窟第 251 窟·飞天·北魏　76cm × 90cm

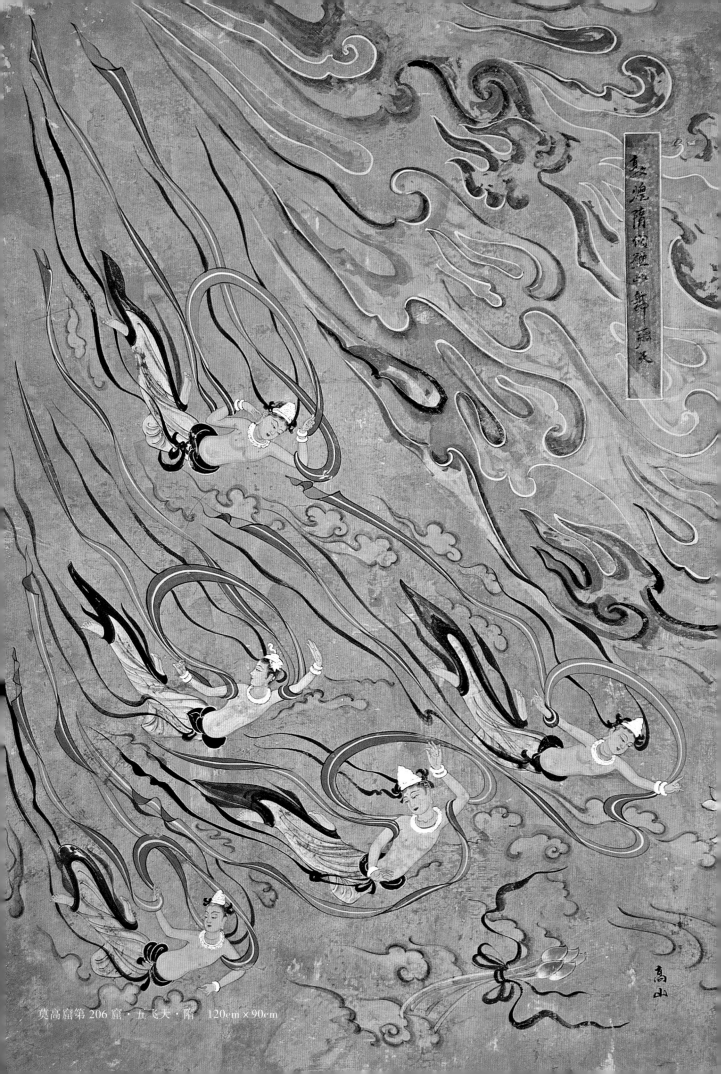

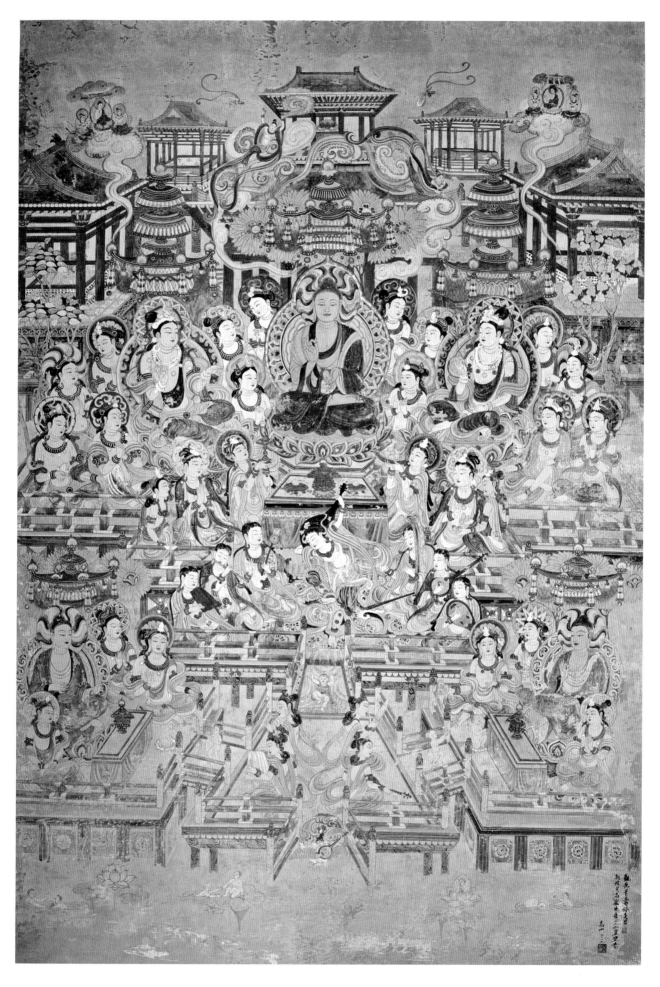

莫高窟第 112 窟 · 观无量寿经变 · 中唐　223cm × 160cm

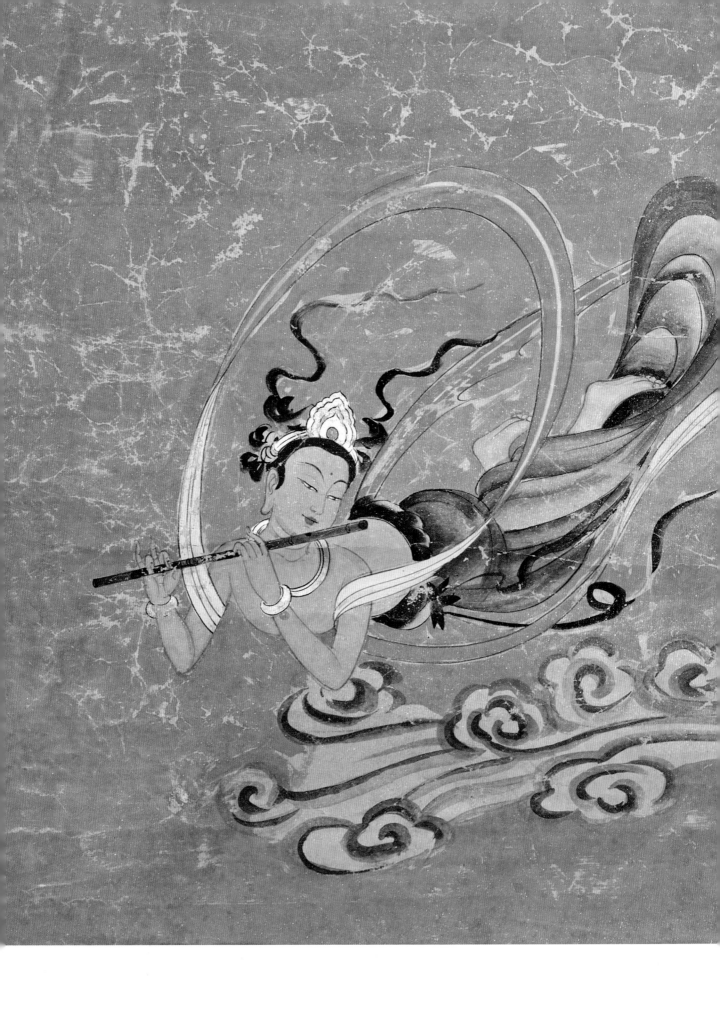

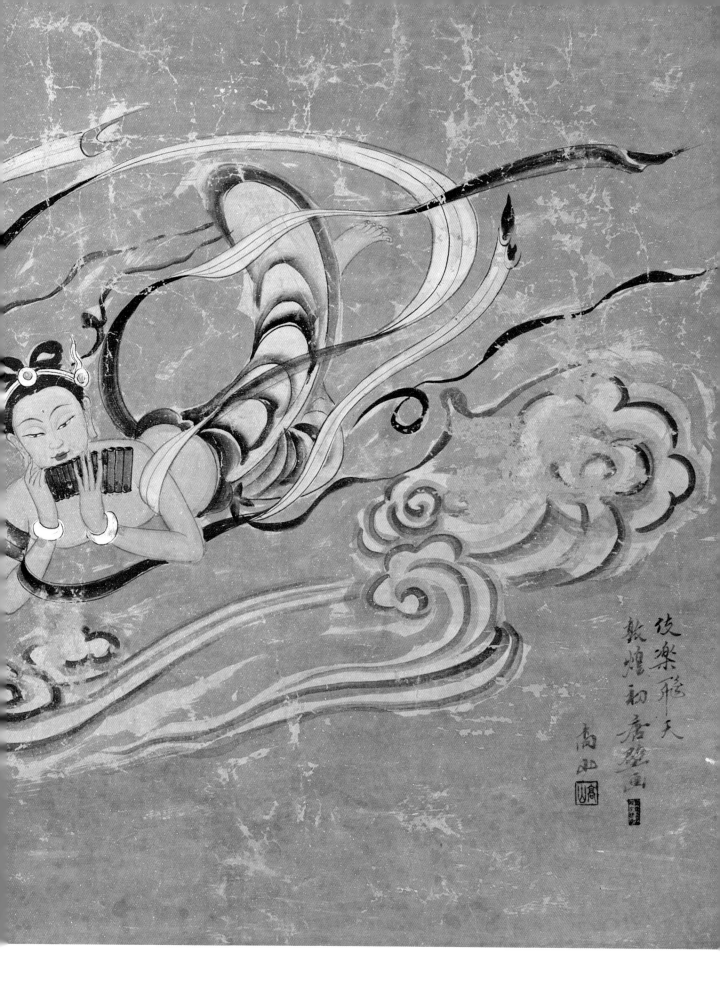

伎乐飞天·初唐　76cm×96cm

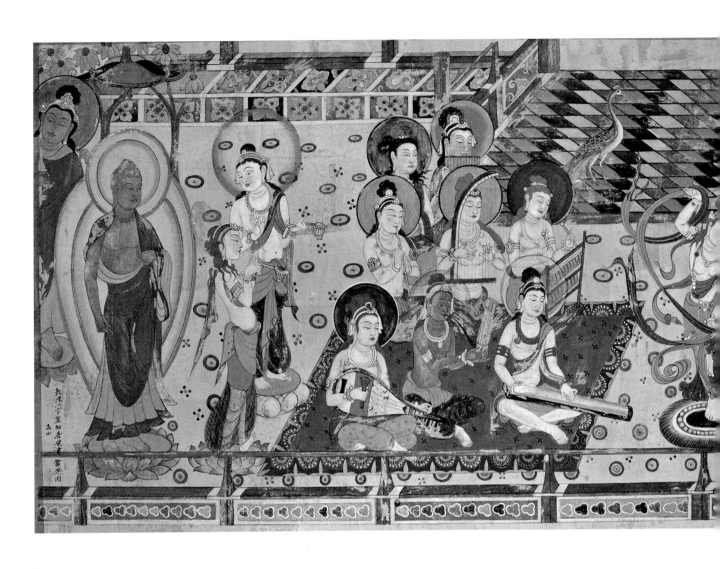

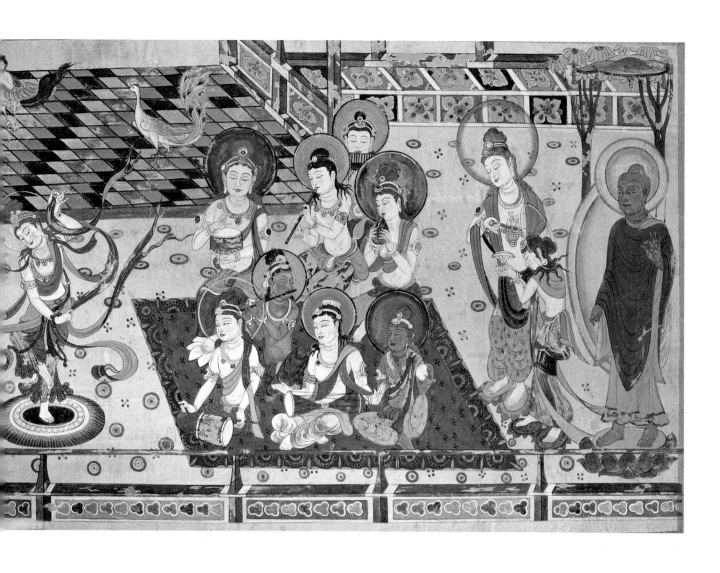

莫高窟第 220 窟 · 舞乐图　90cm×265cm

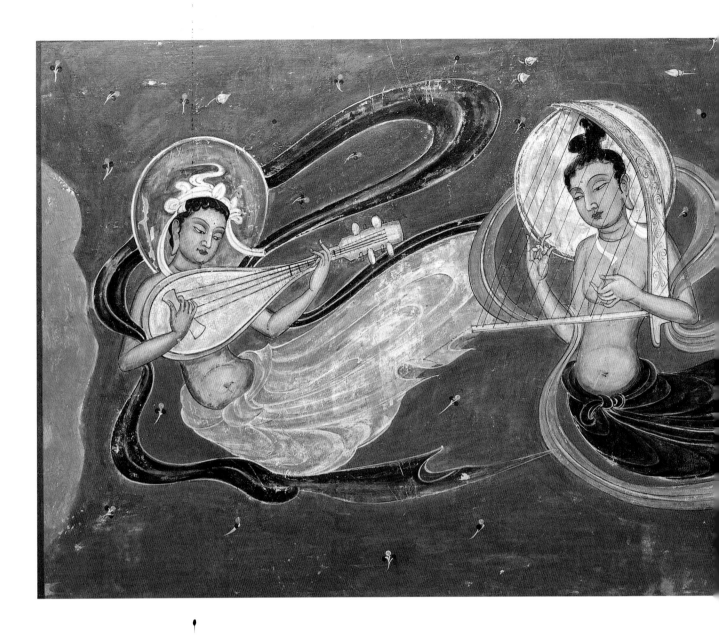

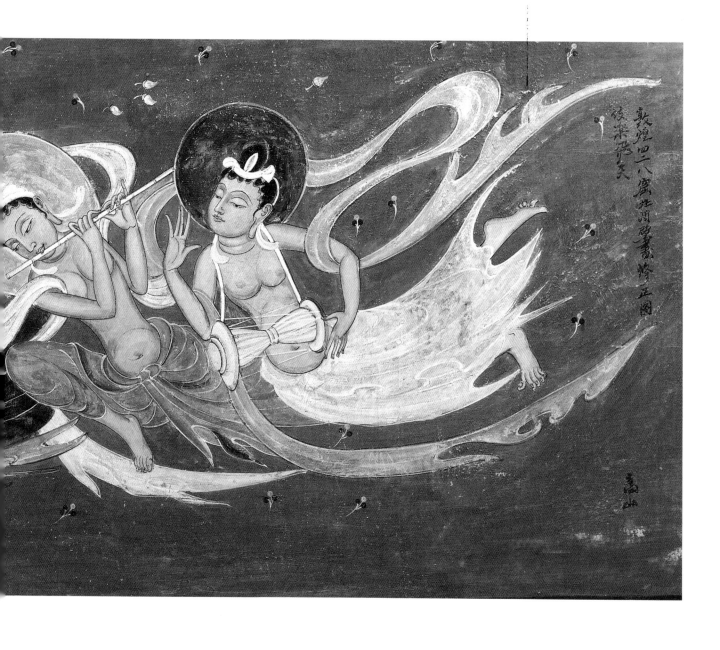

敦煌四二八窟北周壁画临摹正图
伎乐飞天
嵩山

莫高窟第 428 窟・伎乐四飞天・北魏　50cm×152cm

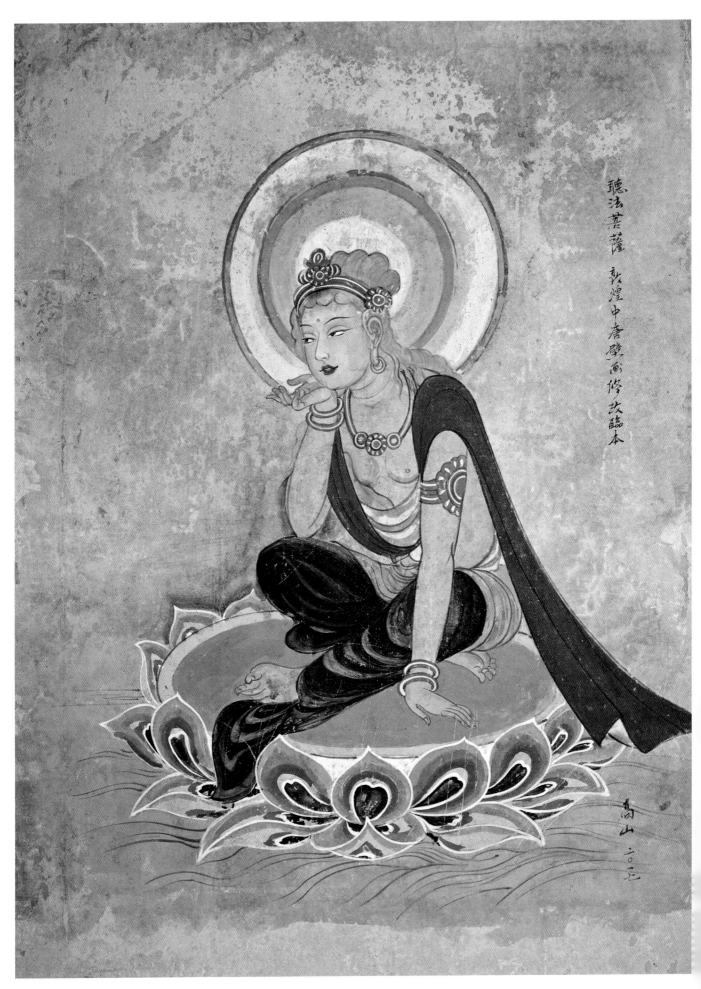

聽法菩薩 敦煌中唐壁画修改臨本

敦煌・金发听法菩萨・中唐　90cm×60cm

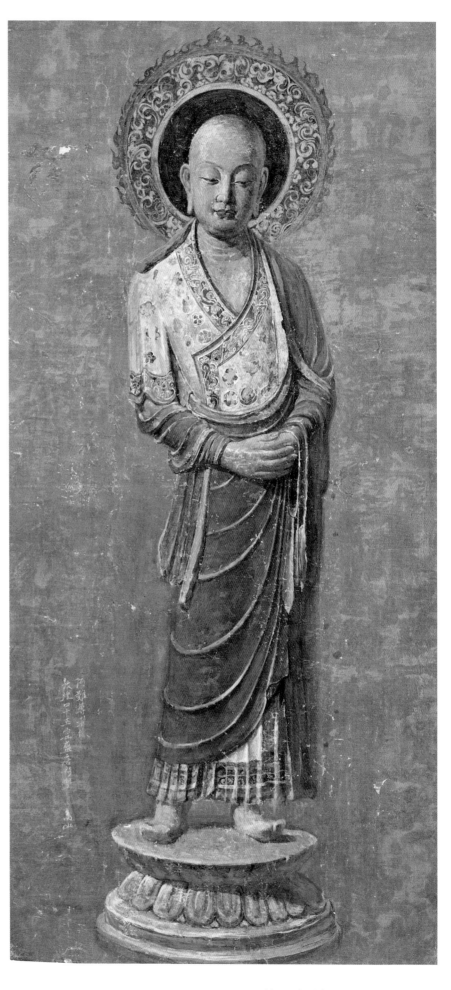

第 45 窟阿南彩塑　150cm×65cm

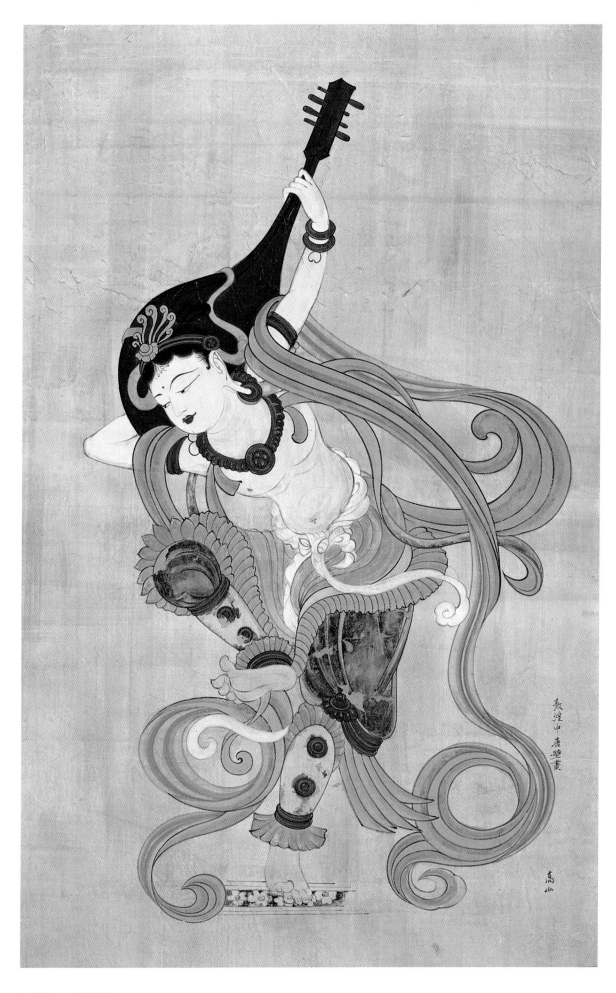

坦培拉·反弹琵琶　140cm×90cm

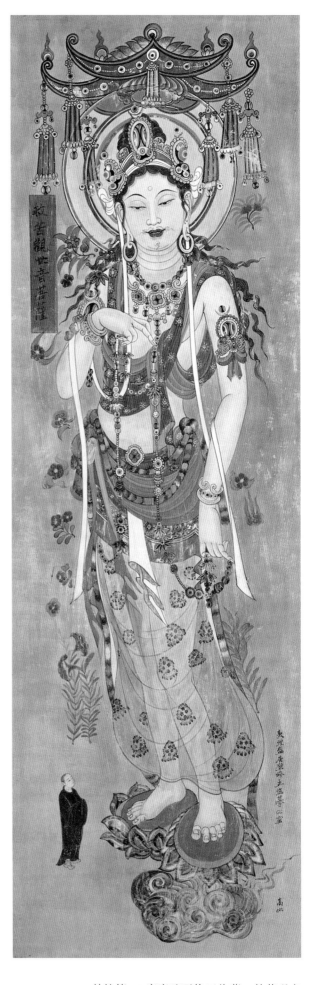

敦煌第 66 窟唐壁画修正临摹·救苦观音

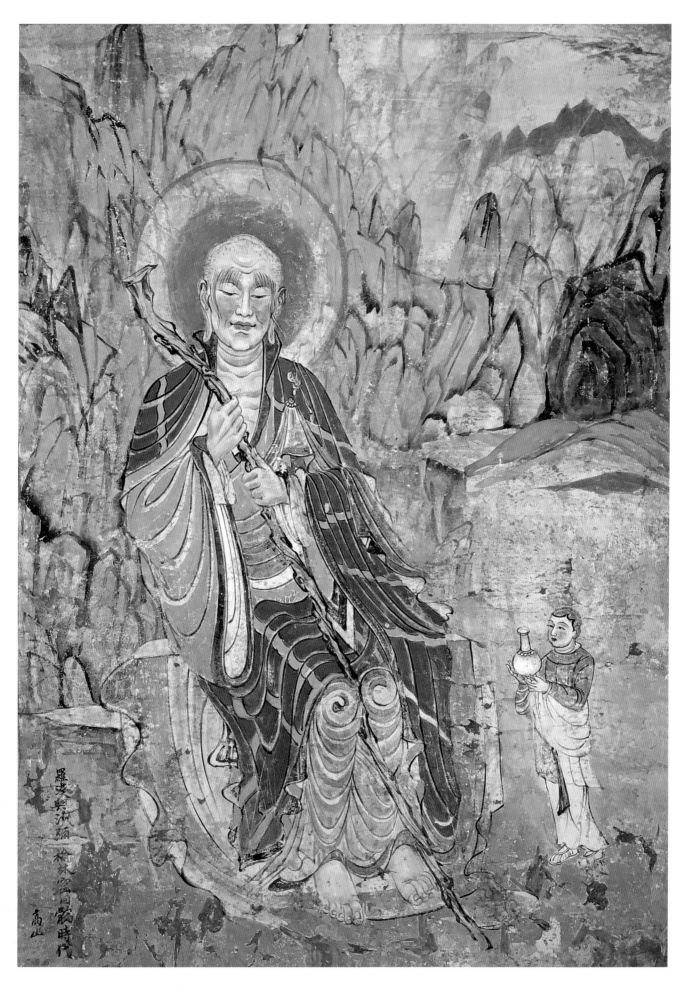

罗汉与沙弥

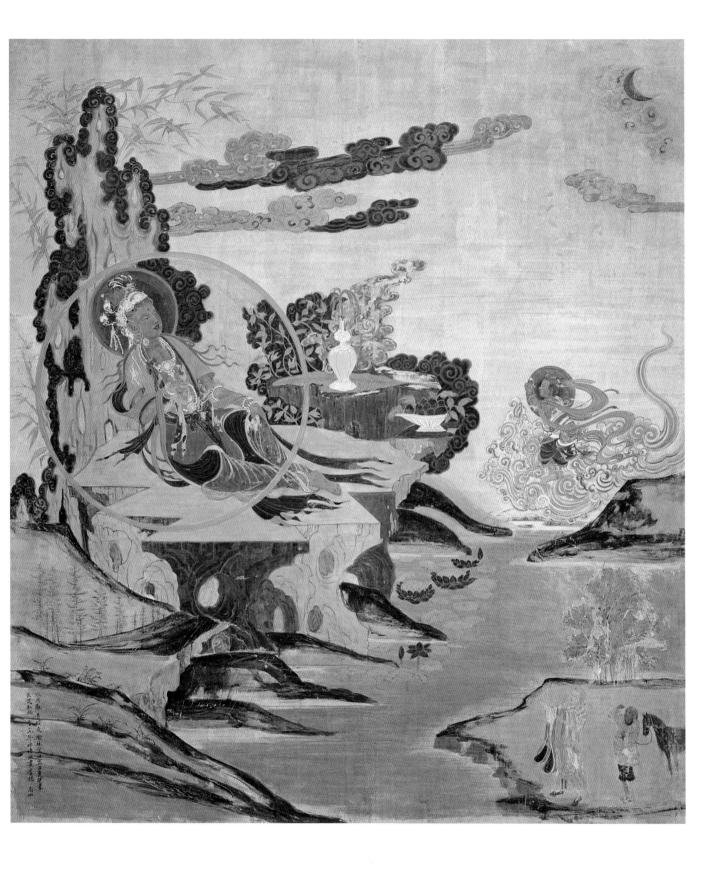

水月观音玄奘取经坦培拉首稿

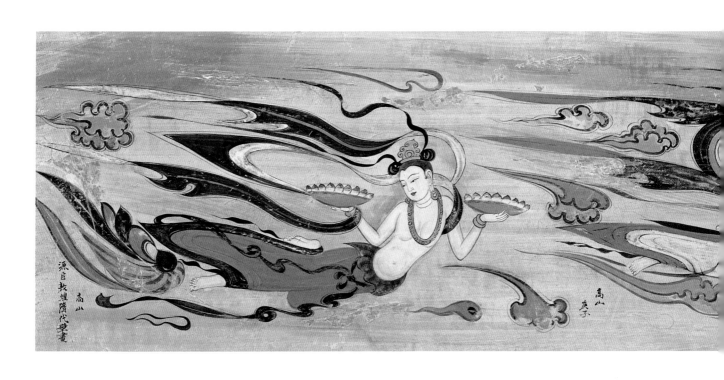

源自敦煌隋代壁畫

高山

高山
庚子

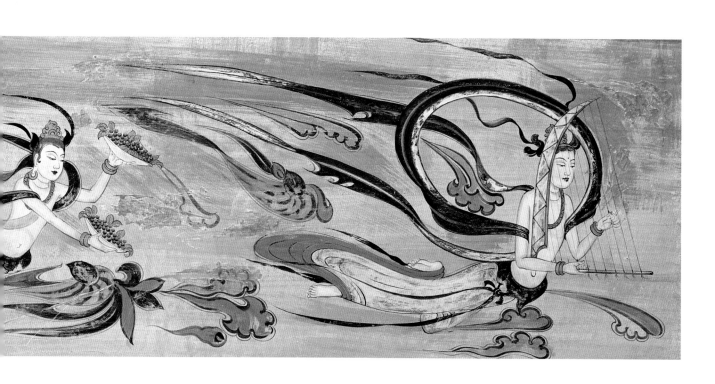

隋代三飞天　40cm×180cm

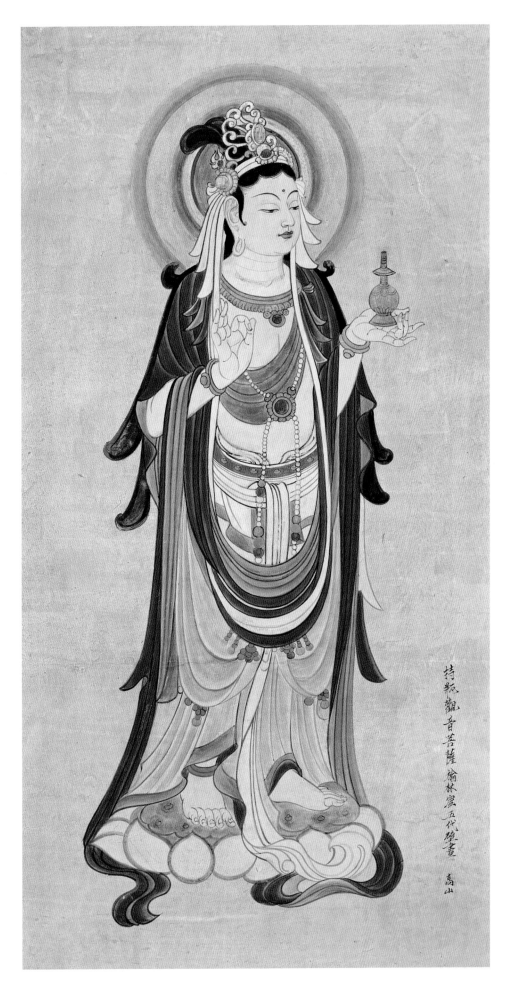

持瓶觀音菩薩　榆林窟　五代　摹畫　高山

坦培拉・榆林窟第 12 窟持菁瓶观音・五代

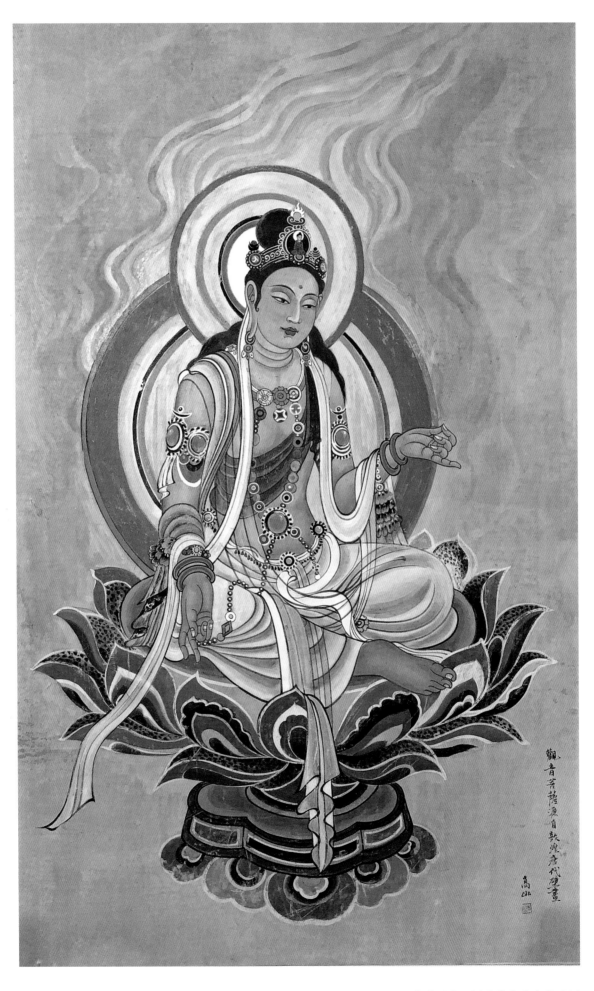

观音菩萨源自敦煌唐代壁画

坐莲花观音·源自莫高窟唐代壁画

◎ 来印法师

　　敦煌绘画的开拓者高山是一位油画家，同时也是敦煌壁画临摹与研究方面的专家，又被称为敦煌壁画临摹技艺传承人。他 1984 年大学毕业后，自愿要求前往敦煌莫高窟工作，那时的莫高窟还是个生活条件很艰苦，并没有几个大学毕业生愿意投身的地方。从那时起，高山就一头扎进了敦煌壁画临摹的艺海中。30 多年后的今天，高山认为，敦煌壁画临摹不只是绘制这些 4 万多平方米的壁画，更应该把它看成在传承一个古老而庞大的艺术体系。高山把这个体系称之为"中亚绘画"。这是一个比欧洲油画和中国画早诞生了 1000 多年的画种。它是源自古希腊和罗马艺术之后的一个新画种。它因佛教而生，随着佛教的东传而东传，靠着佛教的兴旺而辉煌，又因佛教的隐退而沉寂。中亚绘画的普及与流行在地理上的覆盖面积也远大于油画和中国画。它西起阿富汗一带，一直蔓延到了印度、巴基斯坦、尼泊尔及中国的西藏、新疆、内蒙古、甘肃、青海这片广大的区域上。而敦煌石窟群则成为中亚绘画发展、演变、传承、创新的最终集结地。遗憾的是，这一曾经无比辉煌灿烂的艺术走到公元 14 世纪，最终沉寂在了敦煌元代时期的石窟里。直到 20 世纪初又一次被现代文明所青睐的时候，已经过去了 500 年。21 世纪的绘画艺术缤纷多彩，这个时代的艺术家都在纷纷张扬着个性；但也有相当一部分艺术家会被古人的艺术成就所倾倒，他们认为曾经的经典是永恒的，坐看古代经典的消失会有一种负罪感。就像意大利文艺复兴时期的艺术家竭力要复兴古希腊、古罗马艺术的经典一样，这部分艺术家也憧憬着能将敦煌的艺术经典通过传承而有所创新。我认为高山就是这个行列中很具有代表性的画家。他有 9 年直接面对石窟壁画实物严谨临摹的工作经验，这是敦煌研究院以外的画家所无法企及的传承。再加上 30 年来没有间断过写实油画的创作，这种传承与创新之间所需要的认知与技术他已完全具备了。从他的画作中可以明显地看到，他并不像其他创新画家那样，急于为自己个性化的创作贴上几处醒目的敦煌符号，而是从敦煌壁画本身的再创作与完美化作为起点，用最贴切中亚绘画体系本质的方式，走上了敦煌艺术传承与创新的道路。

图书在版编目（CIP）数据

再现敦煌：壁画艺术临摹集 / 高山著 . -- 南京：
江苏凤凰美术出版社，2018.2（2022.9 重印）
ISBN 978-7-5580-3603-3

Ⅰ.①再… Ⅱ.①高… Ⅲ.①敦煌壁画－临摹－作品
集－中国－现代 Ⅳ.① J228.6

中国版本图书馆 CIP 数据核字（2017）第 325618 号

选题策划　来印法师　程继贤
装帧设计　毛晓剑　黄　卫
责任编辑　龚　婷
责任校对　吕猛进
责任监印　生　嫄

书　　名　再现敦煌：壁画艺术临摹集
著　　者　高　山
出版发行　江苏凤凰美术出版社（南京市湖南路 1 号　邮编：210009）
制　　版　南京新华丰制版有限公司
印　　刷　合肥精艺印刷有限公司
开　　本　889mm×1194mm　1/16
印　　张　5.5
版　　次　2018 年 2 月第 1 版　2022 年 9 月第 7 次印刷
标准书号　ISBN　978-7-5580-3603-3
定　　价　78.00 元

营销部电话　025-68155675　营销部地址　南京市湖南路 1 号
江苏凤凰美术出版社图书凡印装错误可向承印厂调换